Dr. PLAY

Inquiry Based Learning

自由遊戲
實用手冊

卓王詠詩 著

enlighten 亮
&fish 光

Department of Education Studies, Hong Kong Baptist University **Professor Atara Sivan**

This book is a culmination of insights, strategies, and stories dedicated to exploring the profound impact of free play on children's development and learning experiences. In today's structured world, where schedules and academics often dominate children's lives, the concept of free play might seem simple yet holds immeasurable significance.

Part one of the book brings forward the theoretical underpinnings of free play, examining its definitions across different cultural contexts and emphasizing its intrinsic value. Dr. PLAY's Free Play Training Framework and Programs provide practical tools for educators and parents alike, aiming to integrate free play seamlessly into educational settings.

The third part presents a collection of nineteen educational sharing that illustrate the benefits of free play from various perspectives. Whether discussing its role in enhancing children's social-emotional skills, fostering creativity, or supporting children with special needs, each narrative underscores the transformative

power of unstructured playtime. For educators, this part offers essential guidance on navigating challenges and maximizing opportunities within the free play environment. It outlines strategies for effective facilitation, collaboration, and safety management, emphasizing the pivotal role of teachers in nurturing playful learning environments. Parents will find in this part a wealth of insights on fostering meaningful parent-child interactions through play and gaining a deeper appreciation for its developmental benefits.

Appendix examines how free play intersects with academic achievement, highlighting misconceptions and demonstrating how playful learning could complements formal education, enriching children's educational experiences.

The book ends with a list of schools that have embraced free play training, accompanied by supporting pictures to illustrate their experiences.

As you explore free play, consider its profound impact on childhood development and education. Let this essential handbook inspire you to advocate for and engage in free play, while fostering environments for its successful implementation.

| 香港浸會大學教育研究系 **Atara Sivan 教授**

　　這本書是一部匯集了洞見、策略和故事的著作，旨在探索自由遊戲對兒童發展和學習經歷的深遠影響。在今天這個結構化的世界中，日程安排和學業常常主導著兒童的生活，自由遊戲的概念可能看起來很簡單，但卻意義非凡。

　　本書第一部分提出了自由遊戲的理論基礎，研究了不同文化背景下的定義，並強調了其固有的價值。Dr. PLAY 的自由遊戲培訓框架和計劃，為教育工作者和家長提供了實用的工具，旨在將自由遊戲無縫整合到教育環境中。

　　第三部分集合了十九個教育小分享，從各種角度闡述了自由遊戲的好處。無論是討論對於增強兒童的社會情感技能、培養創造力，還是支援有特殊需求的兒童方面的作用，每一個敘事都突出了無結構遊戲時間的變革性力量。對於教育工作者來說，這一部分提供了在自由遊戲環境中如何應對挑戰和把握時機的重要指引。書中概述了有效引導、協作和安全

管理的策略，強調了老師在培養富有遊戲性的學習環境中的關鍵作用。家長將在這一部分找到大量關於通過遊戲培養有意義的親子互動，以及對其發展利益有更深入認識的見解。

附錄探討了自由遊戲與學術成就的相互影響，指出了一些誤解，並證明了富有遊戲性的學習方式如何才能補充正式教育，豐富兒童的教育體驗。

本書以一個列出已採用自由遊戲培訓的學校名單作為結尾，附有相片，以說明他們的經歷。

在探索自由遊戲的過程中，請思考其對兒童發展和教育的深遠影響。讓這本不可或缺的手冊，啟發你倡導並參與自由遊戲，同時培養成功實踐自由遊戲的環境。

| 合一堂陳伯宏紀念幼稚園 **吳鳳屏校長**

　　本園團隊曾與 Win Win 老師（我校老師對作者卓王詠詩博士的暱稱）相處了八個月時間（進行有系統培訓），培訓後本園團隊建立了具校本特色的自由遊戲模式外，老師更相信幼兒的能力、對自由遊戲持更開放態度，樂意堅持每天為孩子提供遊戲時間。

　　香港的幼稚園各具特色，因著不同的校情及空間環境，在推行自由遊戲時均會面對不同的挑戰，在推行自由遊戲期間，也一定會有不少迷思，如自由遊戲真的對孩子成長發展有幫助？進行自由遊戲是否一定要很大空間？提供甚麼物料予孩子？如何運用鬆散物資？遊戲期間老師應否介入？

　　相信《自由遊戲實用手冊》可以成為推行自由遊戲的好幫手，作者卓王詠詩博士為不同學校提供遊戲學習培訓，以第一身了解老師在推行自由遊戲的需要。為此手冊中不但有理論，更有本土化的例子，配合香港幼稚園推行自由遊戲情況，為推行自由遊戲期間的迷思提供了參考資料。

| 幼兒教育工作者 **梁碧珊校長**

孩子喜歡遊戲，成年人覺得孩子每時每刻都在「玩」，這的確是孩子的特性，然而遊戲也不獨是孩子的專利。在 Dr. Win Win 所撰寫《自由遊戲實用手冊》裡面提到「家長親子自由遊戲的新發現」，鼓勵家長把遊戲帶到家庭裡，即使家裡的日常家品或環保物料，也可變成好玩而富有創意的遊戲。過程中父母可從遊戲中看孩子的另一面，不難發現到孩子充滿好奇心、洞察力、創意、抗逆力、仁慈、堅毅等好品格，以及孩子的獨特性。

在玩遊戲的過程中彼此放下生活壓力，父母也放下身段，為家庭帶來不少歡樂氣氛，從玩中建立親子關係，希望父母、老師與孩子同步成長，做個好「玩」的成年人。這本《自由遊戲實用手冊》，內容充實又豐富，重點是實用性強，特別是家長看過這本實務手冊後，希望了解遊戲對孩子身心發展的重要性，不再視「玩」為浪費光陰；而視「玩」為孩子成長的維他命。

聖安多尼中英文小學暨幼稚園
聖安多尼中英文幼稚園（麗城花園）**陳映娥總校長**

　　當我知道遊戲專家 Dr. Win Win 出版這本《自由遊戲實用手冊》，我十分興奮及期待！

　　作為幼兒教育工作者的我，在這行業的「學與教」及「管理與領導」經驗超過二十多年，一直非常重視高質素的老師培訓，Dr. Win Win 是我校合作過最優秀的培訓導師，對幼兒教育的課程、老師的支援等範疇之帶領相當專業。

　　這本書理論與實踐兼備，更值得欣賞是全面，書中對中西方觀點都有闡述，好讓不同風格的學前教育機構，可按自己的校本課程，選擇合適的參考。

　　幼稚園老師每日的工作繁重，亦要花很多時間在教學及遊戲設計上絞盡腦汁，現有這本《自由遊戲實用手冊》在手，在教學上更得心應手！

　　此外，自由遊戲不但在學校可以進行，在家中玩亦可讓孩子從遊戲中提升不同的潛能。話雖如此，站在家長角度總

是覺得困難，無從入手。Dr. Win Win 在書中有很多具體例子及方法，讓家長一目了然，不必大費心力便可以實行，深信家長會更有信心去實踐。

令我讚歎不絕的，是 Dr. Win Win 根據過去的老師培訓及家長培訓所得到的回饋及意見作歸納和分析。無論是老師對自由遊戲預見的困難，或極大部分家長誤以為讀書比遊戲重要等，書中均具體點出大家的疑慮，並附上學術研究的支持，作出實用的建議。

這本書名中「實用」兩個字，的確實至名歸！相信不同的讀者亦十分受用。

特此推薦！

| 康傑中英文幼稚園 **龍鳳霞總校長**

　　「遊戲」是幼兒最喜歡做的事情，而且不需要成人教導，從嬰兒時期開始，他們便懂得拿著玩具自己把玩；「遊戲」亦提供了對幼兒發展應對和掌握環境所需的技能。

　　作為幼兒教育界的一分子，本人非常榮幸能為 Dr. Winnie 著作的自由遊戲書籍作序。本書有系統地介紹自由遊戲的定義、模式與系統，並因應老師與家長不同角色的角度，提供教學策略和具體例子，讓讀者對自由遊戲的理論與實踐，能夠獲得一個正確的認識與清晰的印象。

　　盼望透過 Dr. Winnie 對自由遊戲的熱誠，推動業界，甚至家長們都能夠更重視幼兒成長的發展需要，讓更多更富創意的遊戲，來激活幼兒的腦筋，豐富幼兒快樂的童年！

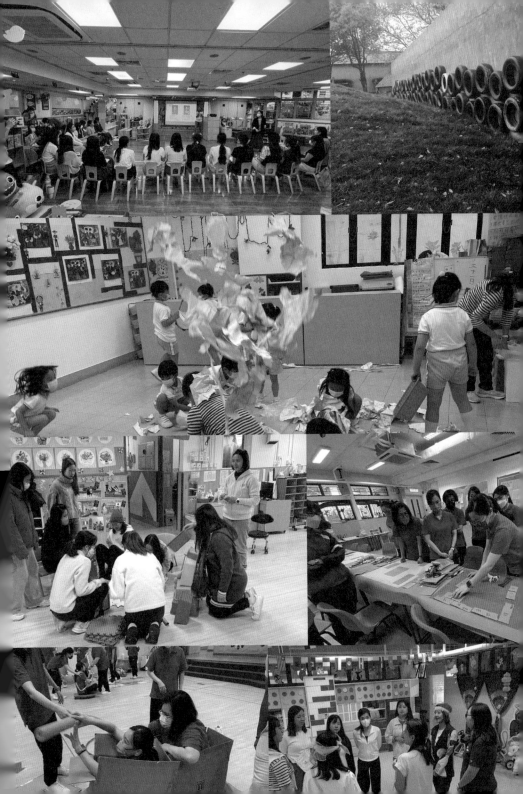

作者序

自由遊戲自 2017 年開始成為政策，經過幾年時間讓幼稚園慢慢掌握。經過了疫情，自 2023 年開始幼稚園逐漸有「自由遊戲老師及家長培訓」的需要，Dr. PLAY 在這幾年間為超過 100 間幼稚園進行不同類型的自由遊戲培訓及工作坊。

我希望能夠透過分享培訓框架及自由遊戲小故事，讓業界及有興趣人士掌握自由遊戲的點子與技巧。我們的培訓是針對人的工作，每次都因為不同的人有不同的變化，這亦是自由遊戲的特色。我們儘量配合學校特點而度身訂造培訓方案。

多謝天父給我對「遊戲教育」的熱情及機會。過去二十年，學校由未有需要變成了趨勢。多謝丈夫 Geoffrey（Spider）與我一起追夢及無邊際地探索，讓「遊戲教育」帶我們走向國際，邊玩邊工作。更特別多謝為我撰寫序的幾位教授及校長們，包括香港浸會大學教育研究系 Atara Sivan 教授，Dr. Sivan 是我最尊敬的教育學者之一，她學識淵博，又腳踏實地做教育，成為筆者學習的目標。

合一堂陳伯宏紀念幼稚園吳鳳屏校長帶著推行自由遊戲的決心，帶領團隊每天學習、實踐，並透過學習圈無私地與業界分享自由遊戲的經驗。

幼兒教育工作者梁碧珊校長強調家庭教育的重要性，為家長們提供自由遊戲培訓，並將概念延伸至家中。

聖安多尼中英文小學暨幼稚園及聖安多尼中英文幼稚園（麗城花園）陳映娥總校長喜歡嘗新的態度，帶領學校探索不同的可能性。

康傑中英文幼稚園龍鳳霞總校長以基督的愛帶領團體，教育下一代，學校上下同心凝聚力強。

能夠得到各位教育界的同行者為 Dr. PLAY《自由遊戲實用手冊》寫序，實在難能可貴。期望讀者透過這書看到我們團隊對「遊戲教育」的熱情與堅持，為下一代提供優質服務。

2024 年 6 月於泰國參與「國際研究計劃與可持續體育、旅遊與社區發展的科學會議」，期間為這書作最後校對及寫序，並不斷反思如何讓更多人認識遊戲教育，與我們並肩同行。

卓王詠詩
2024@ 泰國

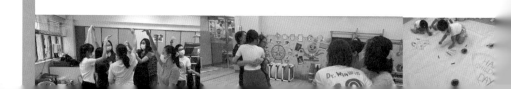

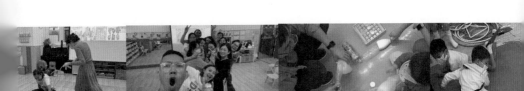

遊戲理論

有很多關注遊戲和兒童主題的研究。
眾所周知，兒童無時無刻地玩耍，幾
乎甚麼都可以拿來玩（Hendricks,
2001）。許多社會和心理理論家解釋
遊戲，將其視為成人生活的一種準備形
式（Levy, 1978）。柏拉圖和亞里士
多德認為遊戲具有實際意義，與學習有
關聯。柏拉圖的觀點是兒童通過遊戲來
扮演人生角色（Frost, 1992）。透過
遊戲，兒童不僅學習，而且受到社會環
境的影響（Yuen & Shaw, 2003），
利用遊戲經驗來發展技能、精力和優
勢（Miller & Robinson, 1963）。
遊戲是兒童生活中最重要的活動，讓
兒童發展應對和掌握環境所需的技能
（Guitard et al., 2005）。

 ## 1. 中、西方的遊戲定義

　　西方遊戲理論已經發展了一百多年，將遊戲視為學習和情感發展的手段。遊戲文獻證明，對遊戲的認知可能因文化、研究對象和遊戲背景而有所不同。

　　遊戲通常是一個包含了各種文化元素的適應性套件，不同社會的成員以各種方式利用這些元素。將遊戲作為一種適應性的主觀體驗的概念，尚未從跨文化的角度被深入探討。自 1898 年以來，研究者就開始進行不同文化中遊戲的比較研究（Chick, 1984; Culin, 1898; Roberts, Arth, & Bush, 1959）。這些研究探討了各國不同類型的遊戲，及全球遊戲的相似性。此外，研究人員發現不同遊戲類型的存在或缺失，與居住環境和社會環境變數存在相關性（Roberts et al., 1959）。大多數研究都集中在遊戲類型本身，以及在不同國家的形成過程。然而，研究還是很少關注不同文化中「遊戲」的定義。

　　中文的「遊戲」（play）是一個總括性的術語，包含了「玩耍」和「遊戲」的意義。

　　遊戲比文化更古老，文化源於遊戲和遊戲本身（Huizinga, 1949）。Huizinga 教授的同事 Duyvendak 教

他的中文詞是「玩」（wan）。「玩」意味著玩耍，中國概念通常是指對某些物品或事物的無目的或心不在焉的操作。一個關於玩耍的著名中國諺語是：「玩使人心不在焉。」「玩」並非一個積極的詞，因為遊戲被歸類為非認真的。

Holmes（2008）探索了香港和美國兒童對遊戲概念的相似性和差異。他得出了以下結果：(a) 遊戲的基本因素在兩個地方都是「好玩」；(b) 香港兒童將遊戲視為操縱物體的活動，而美國兒童將其視為建立人際關係的機會；(c) 香港和美國兒童都喜歡運動和電腦遊戲；(d) 香港兒童喜歡電腦遊戲，戶外遊戲空間的不足，使兒童的遊戲活動轉移到室內。

 ## 2. 甚麼是自由遊戲?

　　香港教育局於 2017 年開始於幼稚園提倡自由遊戲。根據幼稚園教育課程指引:「自由遊戲是由幼兒的內在動機誘發的行為活動,著重幼兒自主、自由參與、不受成年人訂立的規則或預設目標所束縛的遊戲。幼兒可在『自由遊戲』中選擇遊戲的工具、方法、玩伴和活動區域。」

　　2017 年開始,教育局鼓勵全日制幼稚園每天推行不少於 50 分鐘的自由遊戲時段,半日制的幼稚園每天推行不少於 30 分鐘的自由遊戲時間。

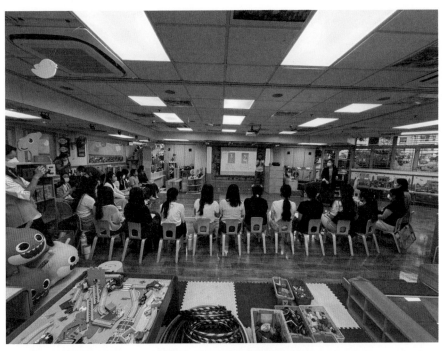

 ## 3. 自由遊戲的重要性

a. 內在動機

內在動機是幼兒學習的關鍵，幼兒有了內在動機，便會自發學習，不用任何人提示或強迫。自由遊戲是由幼兒的內在動機誘發的行為活動，從小玩自由遊戲，可以培養主動、探求的精神、提升社交及創意的能力。

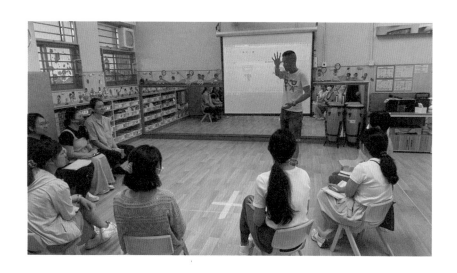

b. 幼兒自主

　　臺北市立大學教育學系梁雲霞教授指出，當一個人自主時，他所進行的行動是來自於內心所了解的理由，並感受到一種意志力。自由遊戲，著重幼兒自主，幼兒起初未必掌握如何玩自由遊戲。他們透過觀察，與老師及其他幼兒的互動，慢慢掌握技巧及善用鬆散物資[1]創作。

c. 自由參與及選擇

　　自由遊戲沒有特定玩法，幼兒可以自由參與及選擇遊戲的工具、方法、玩伴和活動區域。老師會在自由遊戲前訂立規則，例：尊重同學——不胡亂推跌同學的創作；尊重物資——輕放及珍惜物資。如果幼兒想加入其他幼兒正在玩的遊戲，需要先詢問對方意願。當中學習尊重同學，提升社交關係。

[1] 鬆散物資：loose part，沒有特定玩法，學生可以隨意組合或拼砌。

d. 沒有規則的遊戲

自由遊戲是不受成年人訂立的規則或預設目標所束縛的遊戲。自由遊戲是即興，幼兒可以隨意選擇物資去玩。有一次，筆者跟幾位幼兒用衣夾互動，突然我用大衣夾扮獅子吼叫了一聲，幼兒很興奮，個個變成森林裡的小動物，樂在其中。

透過自由遊戲，我們培養主動、具探求精神、社交及創意能力的幼兒。作為教育工作者的我，不斷反省如何透過由內在動機開始，讓學生喜愛學習。

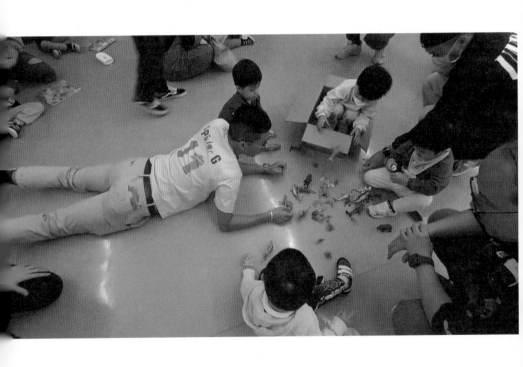

 4. Dr. PLAY 自由遊戲培訓架構

　　持續性培訓的好處是有系統地學習，包括：遊戲培訓、共同備課、觀課及回饋。我們根據學校的時間表編排這幾個部分的時間，如果是全年的持續性培訓，遊戲培訓會在上學期及下學期進行，共同備課會在一、兩個星期內進行，觀課及回饋則集中在一、兩天進行。

a. 遊戲工作坊

　　培訓內容：自由遊戲的理念、活動帶領、編排、介入、實踐及分享。

b. 共同備課

共同備課分有：全體備課及每一級備課的時段。探討了自由遊戲時段前，如何與學生共同訂立期望，包括：

1. 尊重物資

2. 尊重學生

3. 聆聽指示

4. 收拾物資

c. 觀課

i.　從理論出發：驗證教學理論、教學方法的成效。

ii.　從老師出發：評價老師的表現，分享優秀教學方法，檢討不足。

iii. 從學生出發：檢視學習成果，評估能否達到學習目標，找出學生的學習難處，改善教學。

d. 意見回饋

邀請老師記下與學生的互動，在學習圈與其他級別的同事分享。

 5. Dr. PLAY 自由遊戲培訓種類

a. 老師篇

　　i.　一次性自由遊戲培訓

　　ii. 持續性自由遊戲培訓（包括：遊戲培訓、共同備課、
　　　　觀課及回饋）

b. 家長篇

　　i.　自由遊戲培訓

　　ii. 親子自由遊戲日

c. 學生篇

　　i.　親子自由遊戲日

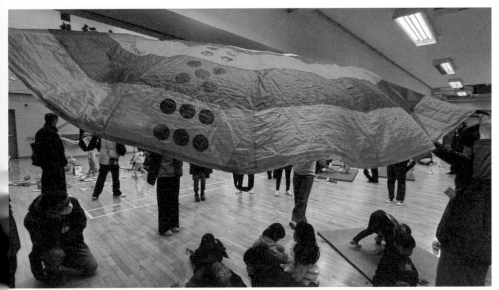

6. 教學分類法延伸孩子學習
（Taxonomy 整理教學分類）

　　根據 Strasser. J. & Bresson,L.M.（2017）指出，自 1956年 Benjamin Bloom 及其團隊創作名為 Bloom's Taxonomy，分類（Taxonomy）是一個分門別類的系統。Bloom 希望能為教育工作者提供一個途徑，將思考、了解、學習、量度及整理他們的教學分類。過去五十年間，很多教育學家重新演繹 Bloom's Taxonomy。其後，Lorin Anderson 及 David Krathwohl 於2000 年有嶄新的演繹。包括：1. 記憶（Remember），2. 明白（Understand），3. 應用（Apply），4. 分析（Analyze），5. 檢討（Evaluate）及 6. 創造（Create）。

　　老師經常用 Bloom's Taxonomy 詢問孩子一系列問題，包括那些促使孩子們回憶和理解他們所學到的東西，應用信息，並對其進行新的處理。

　　分類（Taxonomy）解釋孩子需要基本事實的基礎及資訊，能夠在更高層次中使用他們的知識。高層次的分類協助老師明白如何向孩子提出問題，以致延伸他們的學習，鼓勵他們批判性地思考。

a. 以自己方式回答

　　高層次問題（high-level questions）經常是小朋友會以自己的方法回答的問題，表示他們以自己認知及學習代替死記硬背的信息。如果是有效的問題，小朋友會很興奮地以複雜的語言，細緻地回答。例如，當他們在日常生活觀察到甚麼新事物，他們會很興奮地告訴爸爸媽媽、老師或朋友有關當中的細節。我想起了姪女五歲的時候與家人一起到日本旅行，當她看見日本的廁板有清洗臀部功能時，興奮不已，每一次也很期待使用廁板，並使用該功能。當我問她那次日本之旅，最深刻的是甚麼？她總會提及新認識的有清洗臀部功能的廁板。這不是她死記硬背的信息，而是第一身經驗下所學到的新知識，因此可以細緻地描述廁板的功能。

b. 鼓勵小朋友延伸他們的思考及對主題的看法

老師問同學：如果你可以設計一架行駛得很快的車子，那會是怎樣的車？如何前進得快？不同的同學有不同的答案，他們所設計的車有不同的功能。砌好了車以後，我們的延伸問題是如何改裝成更環保的車？砌好以後，我們進一步提問，疫情之下，如何改裝車輛令你可以跟朋友見面？高層次問題（high-level questions）逐步延伸小朋友的思考及對主題的看法。

c. 發展上適合孩子的年齡和階段

大部分三歲的小孩是原始具體思想家，言語和思維非常直接，經常側重於眼前的事物。小朋友四歲時較能抽象地思考（Copple & Bredekamp, 2006）。老師需要知道孩子的年齡及與每一階段發展的關係，並根據他們的發展來配合高層次問題（high-level questions）引導孩子。

老師認識了自由遊戲的完整流程，學會不同的提問技巧及自由遊戲在校內或課室內推行的方法，老師懂得如何利用不同的提問技巧，刺激幼兒思考和激發幼兒的創意，並更有效地與幼兒溝通。

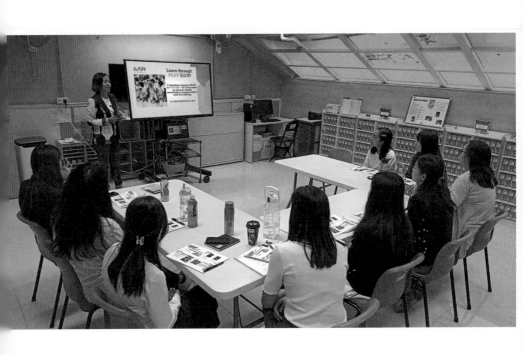

 7. 自由遊戲與課程配合

　　教育局鼓勵幼稚園在推行自由遊戲時，要配合課程。筆者曾以 K2 的繪本《假日遊香港》作示範教學。邀請老師分兩組，以角色扮演的形式扮演學生。筆者引導老師用簡單物資設計《假日遊香港》的場景，問問同學郊遊時需要帶備甚麼物資？搭甚麼交通工具到太平山？帶甚麼拍照留念？同學可以利用鬆散物資創作。另一組老師以簡單物資設計不同景點，包括：海洋公園、太空館、大平山頂、迪士尼公園。老師們鼓勵學生延伸景點創作，再由家裡出發，到不同景點觀賞。

　　自由遊戲與課程配合的困難是，老師們如何利用鬆散物資提供指示的同時，同時不會過度干預。設置場景時最要緊是知道自由遊戲的目的，透過自由遊戲，配合繪本所學。繪本裡有多個不同的情節，學生可以利用鬆散物資自由發揮，在安全的情況下，可以天馬行空地創作。

 ## 8. 安吉[1] 的教學理念

　　安吉的教學理念包括：1. 安吉的老師完全相信遊戲及小朋友；2. 每天觀察，每天進步，老師與小孩一同成長；3. 從孩子出發，兒童在前、老師在後；4. 真遊戲：遊戲意願（跟誰玩、怎樣玩），假遊戲：成人意願；5. 老師閉嘴，不要插手，將遊戲權利還給孩子。

a. 安吉的老師完全相信遊戲及小朋友

　　安吉的自由遊戲經歷了約二十年的歷史，最初由老師提供的指導性遊戲開始。老師需要做大量的準備工作，甚至將工作帶到家中。到慢慢發展成不需太多準備工作的指導性遊戲。最後成為由小朋友主導的自由遊戲。安吉的老師完全相信遊戲及小朋友，這個概念非常重要，減低老師對小朋友的限制，在安全的情況下，容讓他們自己發揮。

b. 每天觀察，每天進步，老師與小孩一同成長。

　　自由遊戲的其中一個美妙之處是每一次玩的時候，老師及小孩也不知道下一秒會玩甚麼？老師成為小孩的玩伴，一起玩。同時，透過觀察小孩的玩法，也刺激老師有不同的玩法，老師每天也會問不同的問題。小孩每天玩相同或不同的遊戲，觀察其他人怎樣玩，調校自己的玩法，不斷進步和成

[1] 中國浙江省安吉縣

長。筆者曾在合一堂陳伯宏紀念幼稚園與學生玩自由遊戲，學生在玩買賣遊戲，筆者在地上隨意拿起水樽樽蓋當錢幣，與他們交易。他們顯得異常興奮，繼續延伸以樽蓋作錢幣的玩法。

c. 從孩子出發，兒童在前，老師在後。

自由遊戲強調以孩子為中心，以孩子出發。基本上，老師的角色是提供一個安全的環境，容讓孩子走在前面自由玩，老師在後。讓孩子知道老師在附近，有安全感，有需要時可以尋求協助，同時不是老師主導遊戲。曾有學生用絲巾包著不同的積木，扮作湯料包，送給老師。老師為學生提供說對（say yes）環境，沒有質疑學生的湯料包，反而問他們是甚麼湯料包？用作甚麼目的等，學生因此會繼續創作下去。

d. 真遊戲：遊戲意願（跟誰玩、怎樣玩），假遊戲：成人意願。

他們所定義的真遊戲及假遊戲，是根據遊戲意願。我們香港的老師及校長卻討論，認為遊戲沒有真假之分，只是誰的遊戲意願？尊重孩子的遊戲意願，自己選擇跟誰玩，怎樣玩？

e. 老師閉嘴，不要插手，將遊戲權利還給孩子。

在自由遊戲時，鼓勵「老師閉嘴，不要插手」。香港的校長及老師卻不認同，因為在過程中，老師在旁忙碌地記錄和拍攝，留待下一個環節解說。老師可以成為孩子的玩伴，不需要閉嘴，反而跟孩子一起玩或提問。

安吉的教學理念提供了一個框架給香港的幼稚園校長及老師，在我們的自由遊戲培訓中，筆者的角色是將安吉的教學理念本土化，並因應各幼稚園的特色度身訂造培訓計劃。始終香港地方小、在應用上需要調校物資的種類、體積等。我們一直堅信香港不會因地方細小，而未能應用安吉遊戲[2]，反而應該利用我們的本土特色，調校真正適合香港應用的遊戲方案。

[2]「安吉遊戲」是浙江省安吉縣幼兒遊戲教育的簡稱，國家指定了安吉縣所有幼兒園統一使用。由浙江省安吉縣教育廳學前教育辦公室主任程學琴設計的幼兒課程。

自由遊戲之應用——
培訓內容樣本

A. 老師培訓

老師培訓分一次性或持續性，一次性只有三小時工作坊，持續性包括：六小時工作坊、共同備課、觀課及回饋

 1. 自由遊戲培訓──Part 1（3 小時）樣本

時間	目標	活動	物資
20 分鐘	準備投入活動	熱身遊戲 3 個	
20 分鐘	介紹自由遊戲的定義及理念	自由遊戲定義 自由遊戲四大規則	ppt 筆記
20 分鐘	介紹安吉遊戲的定義及理念	安吉遊戲分享	video, ppt 筆記
20 分鐘	讓老師了解他們在遊戲中的角色	老師在遊戲中的角色	ppt 筆記
20 分鐘	分享不同學校運用自由遊戲的時間	時間運用	
20 分鐘	簡介不同物資的運用	物資簡介	
20 分鐘	實踐所學	遊戲設計（分為兩組）	
10 分鐘	應用所學	Gp 1- 老師、Gp 2- 學生 Gp 2- 老師、 Gp 1- 學生	
20 分鐘	分享所學及如何應用在課堂	提問及分享	

 2. 自由遊戲培訓——Part 2（3 小時）樣本

時間	目標	活動	物資
20 分鐘	準備投入活動	熱身遊戲 3 個	
30 分鐘	提升老師創意，為幼兒在進行自由遊戲時提供 SAY YES 環境	創意遊戲	
20 分鐘	拓展孩子的思維	以引導式問題引發小朋友的興趣	ppt 筆記
10 分鐘	高層次的分類協助老師明白如何向孩子問問題，以致延伸他們的學習	1. 以自己方式回答 2. 鼓勵小朋友延伸他們的思考及對主題的看法 3. 發展適合孩子的年齡和階段	ppt 筆記
20 分鐘	介紹 Bloom 分類法 Bloom 的分類法提供學習水平，以提高所有年齡段兒童的高階思維技能。老師與孩子交談、讓他們參與學習以及他們為學習提供的活動的方式，以 Bloom 的分類法為基礎。	Bloom 希望能為教育工作者提供一個途徑，將思考、了解、學習、量度及整理他們的教學分類。Lorin Anderson 及 David Krathwohl 於 2000 年有嶄新的演繹。包括： 1. 記憶 Remember 2. 明白 Understand 3. 應用 Apply 4. 分析 Analyse 5. 檢討 Evaluate 6. 創造 Create。	ppt 筆記

時間	目標	活動	物資
30 分鐘	引導設定本地化問題以配合學校及學生需要	問題設定 老師以分組形式，因應學校、老師及學生特色設定本地化問題。	
30 分鐘	分組練習剛設定的本地化問題及理解實行時的困難	角色扮演	
10 分鐘	回饋角色扮演時的情況及分享實際操作時的困難	回饋時間	
10 分鐘	分享所學及如何應用在課堂	提問及分享	

3. 到校實踐支援——備課樣本
（樣本時間只供參考、因應個別學校需要而調校）

　　透過共同備課會進行商討，如何透過自由創作的物料佈置環境（包括不常用物資），刺激幼兒自發及創作的能力，同時為老師示範不同物料對幼兒的刺激。將不同的遊戲理論、創意原則放進備課之中，增加幼兒享受自由遊戲的時間，促進幼兒全人發展；同時亦會按著幼兒的使用及參與情況作出檢討及改善，目的是為幼兒締造更合適他們發揮的平台。培訓內容包括：活動帶領、編排、介入、實踐及分享。

上學期：7 小時（學前班 N 班：1 小時 45 分鐘、K1：1 小時45 分鐘、K2：1 小時 45 分鐘、K3：1 小時 45 分鐘）

下學期：7 小時（學前班 N 班：1 小時 45 分鐘、K1：1 小時45 分鐘、K2：1 小時 45 分鐘、K3：1 小時 45 分鐘）

4. 到校實踐支援——觀課及評課樣本
（樣本時間只供參考、因應個別學校需要而調校）

　　我們的團隊走進課室與孩子玩自由遊戲，讓老師觀察當中的互動及提問技巧並提供意見。我們運用 AR 鏡頭系統進行數據分析，觀察學生選擇的區域，分析較受歡迎區域的物料特性，探索不同物料的可行性。

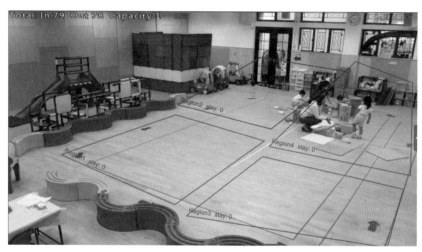

AR 鏡頭空間設置

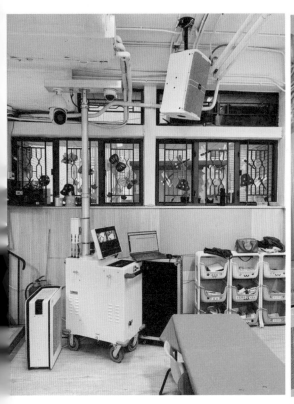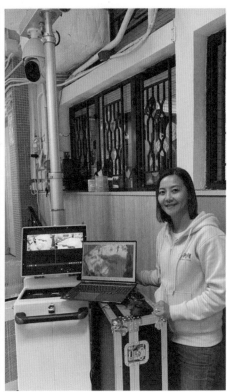

AR 鏡頭設置

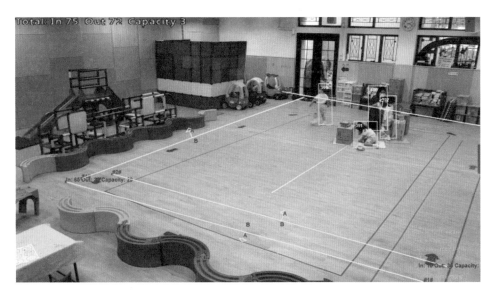

AR 鏡頭空間設置

2023/04/26 00:00:00 ～ 2023/04/26 23:59:59 區域人數統計

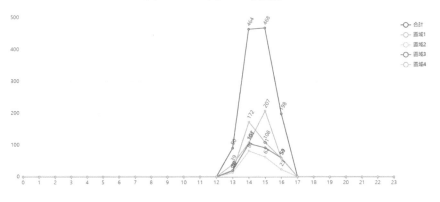

AR 數據分析

AR 數據分析

上學期：7 小時（學前班 N 班：1 小時 45 分鐘、K1：1 小時 45 分鐘、K2：1 小時 45 分鐘、K3：1 小時 45 分鐘）

下學期：7 小時（學前班 N 班：1 小時 45 分鐘、K1：1 小時 45 分鐘、K2：1 小時 45 分鐘、K3：1 小時 45 分鐘）

 5. 課程回饋樣本
（樣本時間只供參考、因應個別學校需要而調校）

　　透過討論及分享實行時的困難，互相交流意見，總結整年度的培訓，點出過程中的發現，討論如何提升自由遊戲在課堂的應用。

上學期：2.5 小時（學前班 N 班：40 分鐘、K1：40 分鐘、K2：40 分鐘、K3：40 分鐘）

下學期：2.5 小時（學前班 N 班：40 分鐘、K1：40 分鐘、K2：40 分鐘、K3：40 分鐘）

將不同的遊戲理論、創意原則放進備課之中，增加幼兒享受自由遊戲的時間，促進幼兒全人發展；同時亦會按著幼兒的使用及參與情況作出檢討及改善，目的是為幼兒締造更合適他們發揮的平台。

B. 家長培訓

　　家長培訓方面分很多不同形式，包括：三小時自由遊戲培訓、兩至三次兩小時的自由遊戲培訓，或只有在親子自由遊戲日之前 15 至 45 分鐘分享自由遊戲的重要性、家長在自由遊戲中的角色及自由遊戲應用等。曾有幼稚園校長於三次家長自由遊戲培訓後，邀請家長在家實行自由遊戲時拍下 1 分鐘短片，並上傳至互聯網，建立在家玩自由遊戲的氛圍。

 1. 自由遊戲培訓（3 小時）樣本

時間	目標	活動	物資
20 分鐘	準備投入活動	熱身遊戲 3 個	
20 分鐘	介紹自由遊戲的定義及理念	自由遊戲定義 自由遊戲四大規則	ppt 筆記
20 分鐘	介紹安吉遊戲的定義及理念	安吉遊戲分享	video, ppt 筆記
20 分鐘	讓家長了解他們在遊戲中的角色	家長在遊戲中的角色	ppt 筆記
20 分鐘	分享不同學校運用自由遊戲的時間	時間運用	
20 分鐘	簡介不同物資的運用	物資簡介	
20 分鐘	實踐所學	遊戲設計（分為兩組）	
10 分鐘	應用所學	Gp 1- 家長、Gp 2- 孩子 Gp 2- 家長、Gp 1- 孩子	
20 分鐘	分享所學及 如何應用在課堂	提問及分享	

 ## 2. 自由遊戲培訓（兩至三次 2 小時）樣本

第一次

時間	目標	活動	物資
20 分鐘	準備投入活動	熱身遊戲 3 個	
20 分鐘	介紹自由遊戲的定義及理念	自由遊戲定義 自由遊戲四大規則	ppt 筆記
20 分鐘	介紹安吉遊戲的定義及理念	安吉遊戲分享	video, ppt 筆記
10 分鐘	讓家長了解他們在遊戲中的角色	家長在遊戲中的角色	ppt 筆記
20 分鐘	實踐所學	遊戲設計（分為兩組）	
10 分鐘	應用所學	Gp 1- 家長、Gp 2- 孩子 Gp 2- 家長、Gp 1- 孩子	
10 分鐘	分享所學及 如何應用在課堂	提問及分享	

第二次

時間	目標	活動	物資
20 分鐘	準備投入活動	熱身遊戲 3 個	
20 分鐘	分享不同學校運用自由遊戲的時間	時間運用	
20 分鐘	實踐所學	遊戲設計（分為兩組）	
20 分鐘	應用所學	Gp 1- 家長、Gp 2- 孩子 Gp 2- 家長、Gp 1- 孩子	
20 分鐘	分享所學及 如何應用在課堂	提問及分享	

第三次

時間	目標	活動	物資
20 分鐘	準備投入活動	熱身遊戲 3 個	
40 分鐘	介紹不同物資的運用，創意地在家玩自由遊戲。	物資	
20 分鐘	實踐所學	遊戲設計（分為兩組）	
15 分鐘	應用所學	Gp 1- 家長、Gp 2- 孩子 Gp 2- 家長、Gp 1- 孩子	
10 分鐘	分享所學及 如何應用在課堂	提問及分享	

 3. 自由遊戲簡介──15 分鐘樣本

時間	目標	活動	物資
5 分鐘	介紹自由遊戲的定義及理念	甚麼是自由遊戲？ 簡介自由遊戲定義	
10 分鐘	讓家長了解他們在遊戲中的角色	家長在遊戲中的角色	ppt 筆記

 4. 自由遊戲簡介──45 分鐘樣本

時間	目標	活動	物資
5 分鐘	準備投入活動	熱身遊戲	
10 分鐘	介紹自由遊戲的定義及理念	甚麼是自由遊戲？簡介自由遊戲定義及自由遊戲四大規則	
10 分鐘	介紹安吉遊戲的定義及理念	安吉遊戲分享	video, ppt 筆記
10 分鐘	讓家長了解他們在遊戲中的角色	家長在遊戲中的角色	ppt 筆記
10 分鐘	分享自由遊戲在家中應用的點子及相片	在家中應用自由遊戲	

 5. 親子自由遊戲日（2-3 小時）樣本

　　親子自由遊戲日可於禮堂或不同課室進行，亦有幼稚園借用小學禮堂進行親子自由遊戲日。在同一個地方進行自由遊戲日的好處，是家長與學生可以同時間接觸到不同的物資，學生因應自己興趣及意願去參與不同部分，亦可將不同自由遊戲物資交替使用，需要留意的是地方是否可以容納所有人。

　　在不同課室進行自由遊戲日的好處是分散參加者，每一個課室沒有過多人參與，亦可鼓勵參加者到不同樓層或地方運用不同物資玩自由遊戲。需要留意參加者可能只會集中在一兩個地方，未必會走到不同房間去探索不同的自由遊戲物資。

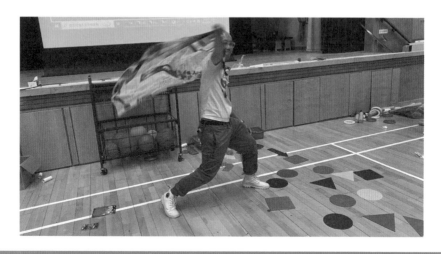

i. 親子自由遊戲日（2 小時）

時間	目標	活動	物資
10 分鐘	準備投入活動	熱身遊戲及舞蹈	
10 分鐘	提醒參加者自由遊戲四大規則	自由遊戲四大規則	
75 分鐘	介紹場內自由遊戲物資	房間 1：布、絲巾、音樂 房間 2：bubble 紙 房間 3：大小不一廁紙筒 房間 4：膠樽、紙皮箱 房間 5：大畫紙、顏色筆 房間 6：浮水棒（fun noodles） 房間 7：大肌肉運動物資 （自由遊戲物資因應活動需要而調校）	自由遊戲物資
5 分鐘		收拾時間	收拾歌
20 分鐘	分享過程中的觀察或對孩子有嶄新的發現	提問及分享	

ii. 親子自由遊戲日（3 小時）

　　當進行三小時親子自由遊戲日，通常會分為兩節 1.5 小時的親子自由遊戲時段，前 90 分鐘服務一組學生（例：幼兒班及 K1），餘下 90 分鐘服務另一組學生（例：K2 及 K3）。

時間	目標	活動	物資
5 分鐘	準備投入活動	熱身遊戲及舞蹈	
5 分鐘	提醒參加者自由遊戲四大規則	自由遊戲四大規則	
50 分鐘	介紹場內自由遊戲物資	房間 1：布、絲巾、音樂 房間 2：bubble 紙 房間 3：大小不一廁紙筒 房間 4：膠樽、紙皮箱 房間 5：大畫紙、顏色筆 房間 6：浮水棒（fun noodles） 房間 7：大肌肉運動物資 （自由遊戲物資因應活動需要而調校）	自由遊戲物資
5 分鐘		收拾時間	收拾歌
20 分鐘	分享過程中的觀察或對孩子有嶄新的發現	提問及分享	
10 分鐘		休息	
5 分鐘	準備投入活動	熱身遊戲及舞蹈	
5 分鐘	提醒參加者自由遊戲四大規則	自由遊戲四大規則	

時間	目標	活動	物資
50 分鐘	介紹場內自由遊戲物資	房間 1：布、絲巾、音樂 房間 2：bubble 紙 房間 3：大小不一廁紙筒 房間 4：膠樽、紙皮箱 房間 5：大畫紙、顏色筆 房間 6：浮水棒（fun noodles） 房間 7：大肌肉運動物資 （自由遊戲物資因應活動需要而調校）	自由遊戲物資
5 分鐘		收拾時間	
20 分鐘	分享過程中的觀察或對孩子有嶄新的發現	提問及分享	

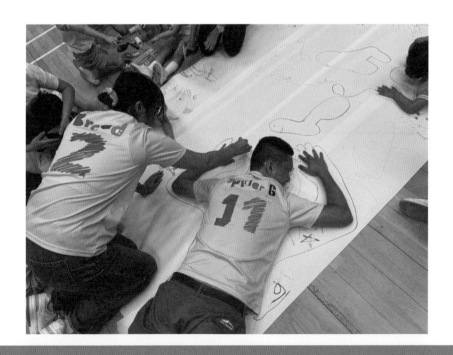

C. 學生自由遊戲日

i. 學生自由遊戲日（2 小時）樣本

　　自由遊戲日可於禮堂或不同課室進行，課室外最好有窗，讓學生可看到課室內玩的物資及情況。完成自由遊戲後，老師會與學生先進行解說，然後才請學生收拾物資。老師會選取不同部分，請學生解釋他們的創作物資代表甚麼。

時間	目標	活動	物資
10 分鐘	準備投入活動	熱身遊戲及舞蹈	
10 分鐘	提醒參加者自由遊戲四大規則	自由遊戲四大規則	
75 分鐘	介紹場內自由遊戲物資	房間 1：布、絲巾、音樂 房間 2：bubble 紙 房間 3：大小不一廁紙筒 房間 4：膠樽、紙皮箱 房間 5：大畫紙、顏色筆 房間 6：浮水棒（fun noodles） 房間 7：大肌肉運動物資 （自由遊戲物資因應活動需要而調校）	自由遊戲物資
20 分鐘	老師請學生分享他們在自由遊戲時段的創作	解說及分享	
5 分鐘		收拾時間	收拾歌

ii. 學生自由遊戲日（3 小時）

　　當進行 3 小時學生自由遊戲日，通常會分為兩節 1.5 小時的自由遊戲時段，前 90 分鐘服務一組學生（例：幼兒班及 K1），餘下 90 分鐘服務另一組學生（例：K2 及 K3）。

時間	目標	活動	物資
5 分鐘	準備投入活動	熱身遊戲及舞蹈	
5 分鐘	提醒參加者自由遊戲四大規則	自由遊戲四大規則	
50 分鐘	介紹場內自由遊戲物資	房間 1：布、絲巾、音樂 房間 2：bubble 紙 房間 3：大小不一廁紙筒 房間 4：膠樽、紙皮箱 房間 5：大畫紙、顏色筆 房間 6：浮水棒（fun noodles） 房間 7：大肌肉運動物資 （自由遊戲物資因應活動需要而調校）	自由遊戲物資
20 分鐘	老師請學生分享他們在自由遊戲時段的創作	解說及分享	
5 分鐘		收拾時間	收拾歌
10 分鐘		休息	

時間	目標	活動	物資
5 分鐘	準備投入活動	熱身遊戲及舞蹈	
5 分鐘	提醒參加者自由遊戲四大規則	自由遊戲四大規則	
50 分鐘	介紹場內自由遊戲物資	房間 1：布、絲巾、音樂 房間 2：bubble 紙 房間 3：大小不一廁紙筒 房間 4：膠樽、紙皮箱 房間 5：大畫紙、顏色筆 房間 6：浮水棒（fun noodles） 房間 7：大肌肉運動物資 （自由遊戲物資因應活動需要而調校）	自由遊戲物資
20 分鐘	老師請學生分享他們在自由遊戲時段的創作	解說及分享	
5 分鐘		收拾時間	

自由遊戲日可於禮堂或不同課室進行，課室外最好有窗，讓學生可看到課室內玩的物資及情況。完成自由遊戲後，老師會與學生先進行解說，然後才請學生收拾物資。

19 個與自由遊戲
有關的教育小分享

A. 自由遊戲

 1. 自由遊戲的好處

　　教育局在 2017 年年初公佈《幼稚園教育課程指引》，要求半日制及全日制幼稚園，應分別每日安排幼兒參與不少於 30 分鐘及 50 分鐘的自由遊戲。這是非常有意思的幼兒教育方式。早在 2017 年前，Dr. PLAY 已經推薦芬蘭式的遊戲學習方法，所以近年收到很多幼稚園的查詢，想多了解我們自由遊戲的系統性教育方案，讓各幼教同業有框架可以依從，打破對自由遊戲教學的迷思。根據 The American Academy of Pediatrics(AAP) 在一份關於遊戲的特別報告中，Gray, P.（2011）概述了自由遊戲的一系列好處，其中包括：

a. 自我調節能力

　　幫助幼兒學習自我調節能力，自我調節能力與人的大腦前額葉有很大的關聯，它讓我們能暫時停下來思考，然後再採取行動。在自由遊戲內，我們曾與老師共同制定幼兒需要遵守的規則，包括：1. 愛護其他小朋友、2. 愛護物資、3. 聆聽老師指示及 4. 執拾。當有幼兒想搶他人的物資時，老師或其他幼兒會提醒「要愛護小朋友」，幼兒便會停下來，想一想，調節自己的行為。曾有老師分享：他的 K3 學生玩自由遊戲的時候忘記了規則，當老師給予一個眼神，幼兒便知道是

時候收斂了。自由遊戲提供空間讓幼兒學習自我調節的能力。

b. 培養解決問題能力

　　幫助孩子培養解決問題能力，自由遊戲時間強調與誰玩、如何玩？面對面前的物資，幼兒可以決定用甚麼物料去玩，首先他們要認識物料的特性。例：想砌屋的時候，需要拿起厚身的紙皮作支撐，如果沒有厚身的紙皮，便會用兩塊紙皮取代，慢慢培養幼兒的解決問題能力。

c. 分享和解決衝突能力

　　自由遊戲提供機會讓孩子們分組玩，以便他們學會分享和解決衝突能力。自由遊戲內，有很多分享的機會，幼兒由起初自顧自地玩，不願與他人分享，透過老師或其他幼兒的提醒，學習分享。同時，老師會訂立自由遊戲內的不同規則，其中一項規則是尊重／愛護其他小朋友，如果小朋友正在玩遊戲，而有小朋友想參與，要有禮貌地提出要求。如有衝突時，透過對談及商討代替用暴力解決。老師在自由遊戲完畢後的解說會欣賞幼兒的正面行為，幼兒便慢慢學懂分享和解決衝突的重要性。

自由遊戲看似簡單，每天在學校和家中玩自由遊戲，可以讓幼兒學習自我調節能力、培養解決問題能力及增強分享和解決衝突能力。

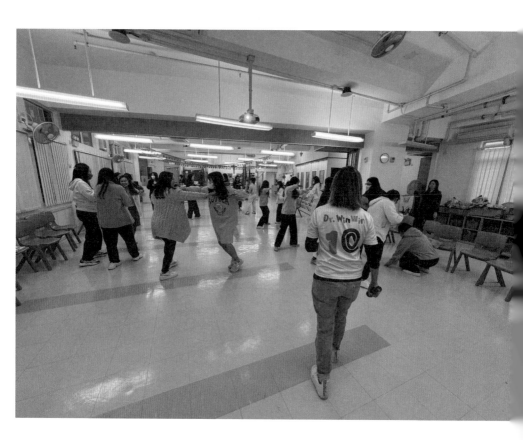

 ## 2. 自由遊戲對幼兒成長的好處

近年，筆者走訪不同幼稚園，推行自由遊戲老師、家長及幼兒培訓。看見他們不斷在自由遊戲內學習、成長和轉化，究竟這對幼兒有甚麼好處？

根據 The American Academy of Pediatrics(AAP) 一份關於遊戲的特別報告中，Gray, P.（2011）概述了自由遊戲的一系列好處：

a. 創造力與想像力

自由遊戲允許學生們發展他們的創造力、想像力和設計思維。學生可以用鬆散物資創作自己的玩意。

筆者曾與幼兒玩自由遊戲的時候，用大衣夾配上獅子咆哮的聲音，衣夾頓變成獅子及森林裡不同動物。在自由遊戲時段，孩子隨意拿起物資，說它是甚麼便是甚麼，沒有限制，可以隨時發揮想像力。筆者很喜歡與學生玩自由遊戲，因為每一次也是新鮮的，哪管是同一位同學使用相同的物料，每一天可以有不同的創作，真正隨著過程的流動而有所啟發，衍生更多以不同形式玩的點子。

b. 探索力

　　自由遊戲鼓勵學生們與周圍的世界互動和探索。孩子天生有好奇心，在自由遊戲內，鼓勵學生不斷探索身邊的物資：紙皮箱可以成為交通工具、禮物盒或紙皮屋。學生可以不斷發掘及探索物資的可行性。起初接觸自由遊戲的學生面對鬆散物資顯得毫無頭緒，甚至不知所措。但經過一段時間，學生走進自由遊戲，明確知道自己如何運用鬆散物資。我們曾於家長自由遊戲培訓中，遇見起初沒有頭緒的學生，她看著眼前的鬆散物資，喊著說要玩玩具。在旁的父親顯得一臉無奈，我們邀請學生坐在紙皮上，說：「你的車子已到，你想去甚麼地方？」學生即時答道：「我要去迪士尼。」並指著課室內最遠的角落。當我們與她的父親一同拉著紙皮，面上仍有淚痕的學生便哈哈大笑。稍後她更搭建了一間小食店，邀請其他小朋友買小食呢。

c. 解決問題的能力

　　自由遊戲幫助學生適應學校並增強他們的學習準備、學習行為和解決問題的能力。在自由遊戲時段內，學生學習學

校內的不同規則，包括：輪流等候、排隊、愛護物資、聆聽老師指示及執拾。自由遊戲過程中，遇到問題，學生得想辦法解決，逐漸提升他們解決問題的能力及逆境智商。

　　看似微不足道的自由遊戲，卻發揮著強大的力量，幼兒每天在學校及家中自由自在地玩，慢慢培養出不同的性格特質，並真正體驗自由遊戲的好處。

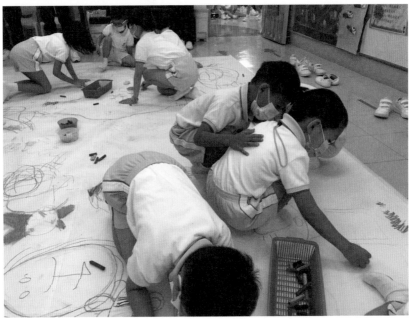

3. 自由遊戲時間減少的因素

　　波士頓學院心理學教授彼得格雷博士（Dr. Peter Gray）（Gray, P. 2011）在美國遊戲雜誌上寫道：「只要孩子們可以自由玩耍，他們就會去。然而，在過去的半個世紀裡，孩子們玩耍的機會減少。」導致自由遊戲時間減少的因素有很多，包括：父母重視學業準備、工作的父母很少有空閒時間照顧孩子、更多的電子屏幕時間及有限的戶外遊樂空間。

a. 重視學業準備

　　香港父母較著重孩子學業成績。孩子在上學以外，花了很多時間做功課、補習、溫書及參與課外活動，缺乏玩耍的時間。2007 年，美國北卡羅萊納大學的一項研究發現：幼兒時期玩得比較足夠的孩子，到了五歲，他們的智力要比對照組的孩子高出許多。從 1980 年代以來，許多研究都發現，有較多機會自由玩耍的孩子，比沒有機會自由玩耍的孩子，在問題解決能力上更優秀。當遇到問題，孩子不只是看著父母期待解決方法，而是自己願意動動腦筋，學懂如何解決問題。

b. 雙職的父母很少有空閒時間照顧孩子

在香港，因為大部分家長為雙職父母，照顧的責任落在外傭姐姐或祖父母身上。父母工時長，回家的第一句說話往往是：「做好了功課沒有？」週末也花了不少時間在不同的課外活動或補習，「孩子去玩」或者「享受大自然」這些都不會放在首要考慮之列。久而久之，香港的孩子玩耍的時間相對較少。我們團隊每次在家長自由遊戲日中，看見父母一同參與這個親子活動也異常興奮。雙職父母願意抽空，騰出更多時間陪孩子玩，對孩子而言非常重要。

c. 更多的電子屏幕時間

疫情期間，孩子未能回校上實體課，完成網課後，也只能困在家中。孩子惟有靠電子產品消耗時間，過多的電子屏幕時間，讓孩子難集中，削弱專注力，孩子們玩的機會也相對減少。

d. 戶外遊樂空間有限

香港戶外遊戲空間有限，親子戶外時間多寡，取決家長有沒有帶孩子去戶外玩。普遍來說，香港家長相對少帶孩子到戶外玩，香港孩子的大肌肉發展亦相對慢。2019 年，筆者到安吉參加自由遊戲考察團，孩子玩沙、玩水和玩車軌，建構自己的滑梯。孩子只要走到戶外，便能發揮創意，玩得開心。

正如彼得格雷博士提及，「在過去的半個世紀裡，孩子們玩耍的機會減少。」那就讓我們此刻開始，增加孩子自由遊戲的時間，為他們建立健康快樂的童年。

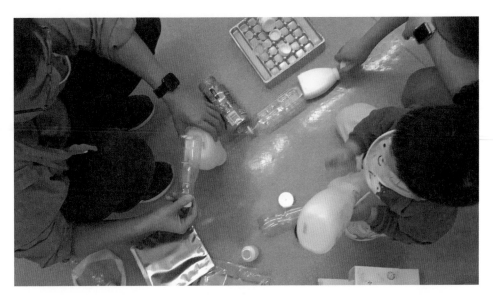

4. 自由遊戲的物料運用

我們曾到一間幼稚園為 K3 學生舉辦了兩場自由遊戲工作坊，以往多是在不同房間為全校進行自由遊戲，今次卻在同一個課室進行。好處是老師可以一眼關七，掌握所有學生的活動，並且適時介入，學生亦可以在同一空間內看看有甚麼不同元素的材料，隨意加入。

我們為幼稚園學生準備了不同材料，包括——

a. 大畫紙

學生可以躺在大畫紙上畫畫，學生們覺得這樣畫很有趣，比較平時在一張 A4 紙畫，更加新鮮。玩的過程中，其中有老師大叫：點解有恐龍腳印？然後學生便找來不同恐龍的玩具，看看是誰的腳印。接著學生便將不同的恐龍玩具腳印在紙上。筆者很欣賞這位老師的創意，同時刺激小朋友尋找恐龍的足跡。

b. 呼拉圈

幼稚園學生由最初將呼拉圈放在腰間玩，跟著將呼拉圈放在地上，發展成有學生拿著呼拉圈，另外一些學生將豆袋拋進其中。更有學生拿著呼拉圈上下移動，增加難度，讓其他同學更難將豆袋拋進去。學生們不斷調整玩法，差不多每隔 5 分鐘，便有新的玩法。張佳琳（2004）提到遊戲也提供了認知的鷹架（scaffolding），有利於提升新的潛在發展能力。同學運用對呼拉圈的認知，發展成這四種不同的玩法。足以證明同一物資，可以提升新的潛在可能性。

c. 紙磚層層疊

當學生們見到紙磚便喜歡不斷向上疊，然後推跌，他們很享受這個過程。接著，他們用紙磚砌屋，拿起長絲巾當屋頂，蓋在紙磚上面。筆者很喜歡與學生互動玩自由遊戲，因為不知道下一秒他們會如何利用面前的材料，當成人／老師化身成小朋友的玩伴時，他們不再期望你給予指示，而是自己決定想跟誰玩、如何玩？我們的角色是 say yes，有需要時提出指引，並觀察學生的遊戲行為。

d.Fun Noodles 浮水棒

　　學生們將浮水棒砌成燒烤爐，加上紅色的絲巾變成熊熊的火焰、燒雞翼和燒腸仔。有一位同學很喜歡浮水棒，捧著浮水棒全場走，後來有同學想要一枝浮水棒，他們便開始用浮水棒當曲棍球打波。Aristotle（B.C 384-322）認為遊戲具有創造的意涵，模擬真實世界的替代經驗（如遊戲、戲劇）就是一種預先學習及取得知識的方式（劉育中，2000）。學生們將平平無奇的浮水棒，模擬真實世界中的燒烤爐和曲棍球。又讓未經驗過燒烤爐和曲棍球的同學從中取得知識。

e. 動物去野餐

　　同學將一塊布放在地上，其他同學將動物放上去，亦有人提議將三角形積木當三文治，廁紙筒當飲品扮野餐，這正如周玉秀（2000）提出「自由遊戲」（Freispiel）時，待第一位幼兒開始排列或堆疊不同顏色、深淺、厚度、大小也不一的三角積木，馬上會吸引另外幾位幼兒發表他們的意見。由一塊布的野餐場景開始，同學排列／堆疊積木，其他同學便開始發表意見，慢慢發展成不同的場景。

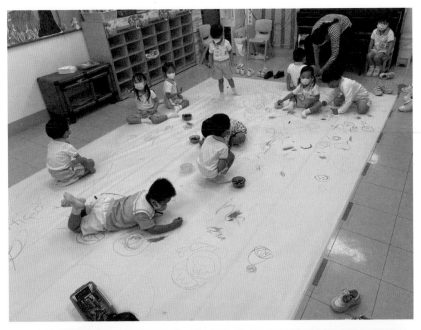

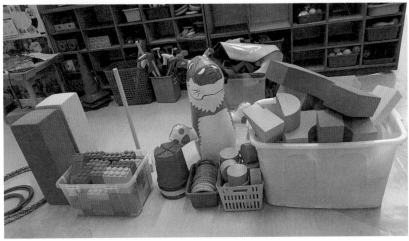

B. 老師方面

 1. 自由遊戲之老師角色、安全及溝通合作

在自由遊戲老師培訓中，老師們期望了解在自由遊戲中的角色、甚麼是適合的介入時機、了解安全問題、如何運用不同的物料作自由遊戲，等等……

a. 老師在自由遊戲中的角色及適合介入的時機

依據《教育局 2017 課程指引》，在進行遊戲前，老師是遊戲的供應者。在遊戲中，老師是觀察者、介入者、參與者及啟迪者。在遊戲結束後，老師引導幼兒整理和鞏固所得的新知識和技能。老師在自由遊戲的不同時段有不同的角色，甚麼時候需要介入？除非幼兒在遊玩的過程中遇到危險、爭執、甚至動手，老師便需要即時介入；至於其他時間，我們建議不用介入，讓幼兒自主參與真遊戲。

b. 了解自由遊戲的安全性

安全是自由遊戲其中一個最重要的元素，老師需要設定安全的環境，讓幼兒自由發揮。老師需要預先檢查地面表面是否平滑？是否有過多雜物而需要預先清除？在園內有沒有樑柱而恐防幼兒走動時碰撞？有沒有足夠的空間讓幼兒走動？以免幼兒走動時碰撞其他同學。

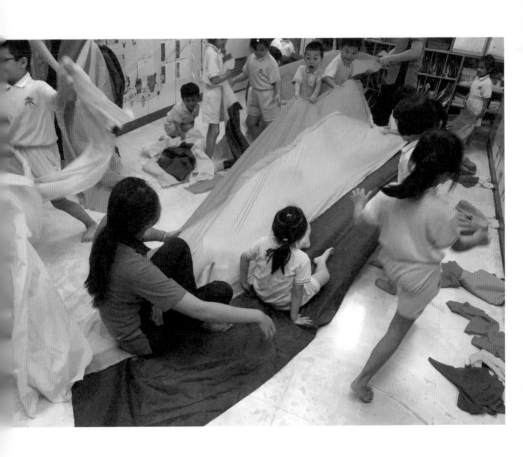

c. 運用不同的物料作自由遊戲的材料

在自由遊戲時段，老師鼓勵幼兒運用不同的物資，幼兒起初接觸鬆散物資時，往往不知道如何運用來玩，只有望著老師提供點子。老師可以先請幼兒觀察鬆散物資，認識其特性，在探索當中了解物料的可玩性，並鼓勵他們以多種不同玩法玩鬆散物資。幼兒亦可透過觀察、動手做，以認識如何玩不同的物資。例如：1. 紙箱：可以走進紙箱內扮禮物、可以用紙箱建構物件、可以打開紙箱坐在紙皮上、畫圖畫在紙箱上等。2. 布：配合音樂，幼兒可以揮動布來跳舞、幼兒可披上布扮演動物、將布放在地上當作是船等。3. 膠樽：幼兒玩回收膠樽、以膠樽玩保齡球、以膠樽蓋作錢幣找換等。4. 呼拉圈：一個幼兒拿起呼拉圈，其他幼兒將波拋入呼拉圈；以呼拉圈砌成籃球架，其他幼兒入波；又或以細呼拉圈作軚盤扮司機駕駛巴士等。

老師明白自由遊戲的核心價值是讓小朋友在有限的空間及資源下，自由自在地探索無限的可能性。最終發現自己的內在動機，健康快樂地往內在動機所驅使的興趣發展，活出豐盛的快樂人生。

2. 老師介入時機

老師經常問他們應該甚麼時候介入學生的自由遊戲，筆者的答案通常是在沒有發生危險時，容讓學生自由玩，不需要介入；而在以下五種情況發生時，可以適時地介入。

a. 當幼兒重複遊戲行為，進一步延伸及擴展有困難時。

老師在一旁觀察，如遇見小朋友重複原有的遊戲行為，老師可以作為幼兒玩伴的角色，在一旁自己以自己的方法玩，幼兒透過觀察，會模仿或因而刺激他們延伸及擴展遊戲。曾有一次，一位老師將塑膠恐龍放在大畫紙上面，然後大叫：「恐龍出沒啊！」將所有學生的注意力集中在她身上。然後她用顏色筆將恐龍的腳形畫在紙上，代表恐龍在紙上的足跡。畫完後老師便轉身離去，與其他孩子繼續玩。而這一個舉動刺激了旁邊的學生，以差不多的玩法玩。

b. 當幼兒遇到遊戲技術困難時

如遇有些物料需要技術支援，例如泵波，因為幼兒尚未懂得用泵，老師便可以在旁示範泵波技巧，讓幼兒透過觀察學懂這個技能。曾有老師在氣球環節時，觀察幼兒泵的波比平時老師或家長泵的波更大，而且越泵越興奮。筆者的分析

是平常泵波這動作也是老師或家長做，幼兒通常是玩已泵好的波，一旦給他們泵波的機會，他們便會盡情發揮，所以越泵越大，越泵越興奮。當我們在安全的情況下，容讓幼兒嘗試玩不同的物料，我們會有更多的發現。

c. 當幼兒遇到危險時

安全是遊戲的第一考慮，如在過程中有任何危險的情況發生，老師便需要即時介入，避免發生意外。當然不同的老師對危險的定義也不同，有些老師願意放手讓小朋友盡情地玩，盡情地試；有些老師卻擔心同學會受傷，提供了不少限制。作為老師，需要提高學生的安全意識，小心玩，保護自己，保護他人，需要平衡安全的考慮。

老師的介入是為了讓幼兒順利地自由遊玩，在這個大原則下，介入不會成為主導，幼兒仍然會是主角，自己選擇如何玩及與誰玩。

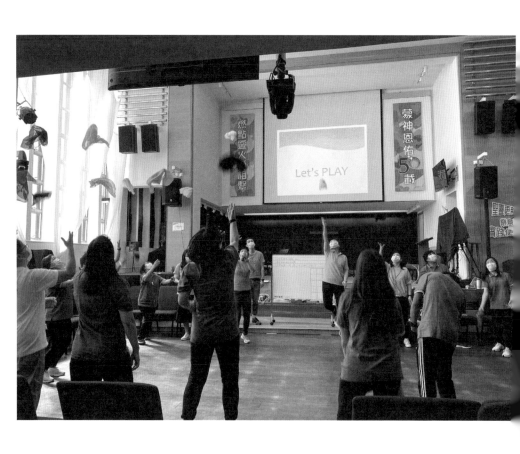

PART THREE ｜ 19 個與自由遊戲有關的教育小分享 97

 ### 3. 一次性老師培訓

在一次性老師培訓中，我們探討了芬蘭學前教育、安吉遊戲及創作新遊戲。

a. 芬蘭學前教育

帕西・薩赫伯（Pasi Sahlberg）身兼教育家、作家及學者，也是前芬蘭教育部部長兼國際事務發言人。他提到芬蘭的學前教育並不強調孩子在功課學業上的準備。相反地，其主要目標確保所有的孩子都是快樂和負責任的個體。芬蘭制度的優點是要幫助每個人都成功（可嘉・潘札爾，2019）。筆者很欣賞及認同芬蘭學前教育的制度。當老師相信小朋友，協助他們成功，並以培養他們成為快樂及負責任的個體為己任，小朋友會更喜愛學習及愛上學。

b. 安吉遊戲

老師驚歎安吉的小朋友很大膽，小朋友在韆鞦下放軟墊，之後便從韆鞦跳下來。還記得筆者在 2019 年到安吉遊戲考察，程學琴主任分享，小朋友透過自由遊戲學習輪候及規則，為自己設置安全的環境去玩。小朋友從韆鞦跳下來，如果他

們認為軟墊不夠厚，會在下一次加厚軟墊，不斷調校及優化玩法，建立自己的一套玩法。

c. 調校遊戲、創作遊戲

培訓中，筆者分享調校遊戲的技巧，將原本的遊戲稍作調校，設計成新遊戲。遊戲示範「大風吹」，在環境設置方面，有椅子與沒有椅子的玩法。在遊戲玩法方面，由圍圈的形式演變成非圍圈形式的玩法。老師分享搶尾巴遊戲，筆者再調校至色帶創作遊戲，請每位小朋友各自拿色帶，根據指示做出不同形狀、喜歡的食物和喜歡的運動等。老師掌握調校遊戲的技巧，有助創作更多新遊戲。

自由遊戲及遊戲培訓成為了幼稚園近年的新趨勢，老師透過具體理論和實踐，有助提升幼兒玩自由遊戲及遊戲時的質素。

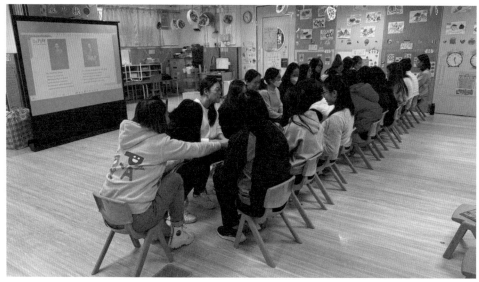

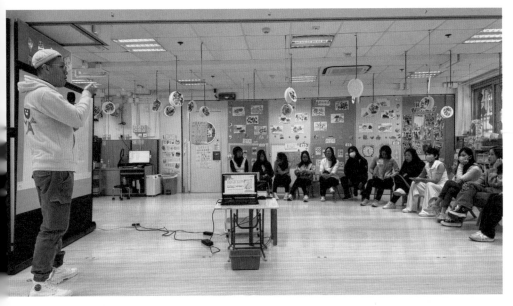

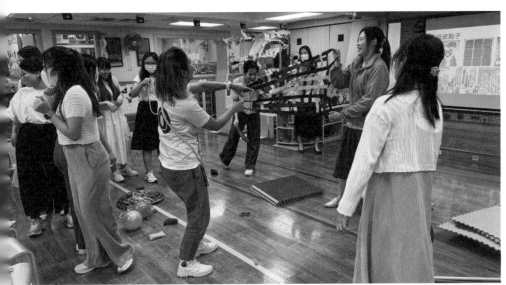

 4. 持續性老師培訓

持續性培訓的好處是有系統地學習，包括：遊戲工作坊、共同備課、觀課及回饋。

a. 遊戲工作坊

第一次的工作坊主要分享自由遊戲的理論及安吉遊戲的教育理念。老師角色扮演，以學生身分玩自由遊戲。第二次的工作坊，大家分享共同備課後的變化，各級同時分享學生的畫作。我們又討論空間設置，課室如何整理成適合自由遊戲的空間、如何使用紙皮創作等。

b. 共同備課

共同備課分有：全體備課及每一級備課的時段。我們集中於一個星期內做不同級別的備課。雖然備課時間只有短短90分鐘，我們也有豐富的收穫。

探討自由遊戲時段前，如何與小朋友共同訂立期望，包括：1. 尊重物資（不輕易損毀物資）、2. 尊重小朋友（想加入一起玩時，要先諮詢正在玩的小朋友的意願）、3. 注意安

全以及 4. 玩完後要收拾物資。同時，我們探索不同物資的可行性，包括：廁紙筒、大畫紙、布、紙皮箱等。筆者很欣賞老師們備課之後，將已學習的元素帶回課室應用。例：在課堂上討論將大畫紙鋪在地上，效果比放在枱上為佳。老師們便於翌日在課室內試行，果然學生們非常興奮，很喜歡坐在地上畫畫。

c. 觀課

　　觀課安排在同一日舉行，上午走進了三個課室，第一節走進室內遊戲場，當時有兩班學生，K3 的學生在不同的角落玩自由遊戲，與物料互動，他們知道自己在玩甚麼。筆者走進其中一個角落，看見女孩子玩手鍊，我問她多少錢一條？她回答說：「一元。」我在旁拿起膠樽蓋當錢給她，然後繼續互動。

　　第二節，進入課室，看見老師們很用心地準備不同的物資，筆者特別欣賞他們將厚身的廁紙筒鍊成可供學生拼砌的凹位。在觀課期間，筆者有兩個角色：一）作為老師，注意

學生的安全；二）作為參加者，與學生互動。希望老師看見筆者與學生的互動，鼓勵他們在自由遊戲時間與學生多點互動玩，因為每一次的互動，會帶來很多新發現。

d. 意見回饋

課程的另一特色是，筆者邀請老師每天寫下在自由遊戲時段與學生的互動紀錄。一星期後，改為每星期寫下有趣的點子。樺澤紫苑（2020）提到透過反饋，可以導正行為方向，讓自己比以前更進步更有所成長。同時，亦可以了解其他同事在不同班級的情況，彼此學習和進步，而更重要的是整理計劃完畢後的分享集素材。

持續性的自由遊戲培訓，大大提升了老師對自由遊戲的認識及使用鬆散物資的可行性和與學生之間的互動。老師們因此更有信心在學校推動自由遊戲。

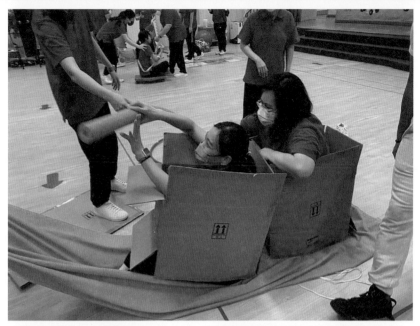

C. 家長方面

 1. 親子遊戲建立親密關係

a. 走進學校玩親子遊戲

走進學校，玩親子遊戲的時候，滿有笑聲。玩樂和笑聲正是建立健康關係的重要元素。每位家長在生孩子的時候只期望他們開心快樂幸福地成長。但當孩子慢慢成長，卻有很多來自考試測驗的壓力。早前報章報導，幼小如五歲的孩子已經有讀書壓力。前芬蘭教育部部長兼國際事務發言人帕西·薩赫伯說：「芬蘭人認為遊戲是孩子的天職。」（可嘉·潘札爾，2019）希望香港的父母也明白遊戲對孩子的重要性，在讀書測驗以外，也好好發揮他們的天賦。

b. 音樂遊戲帶動氣氛

透過音樂遊戲，一家大小跳得雀躍，玩得興奮。有爸爸帶子女及媽媽，三代同堂一同參與。嫲嫲玩完遊戲後分享，年輕時很喜歡跳舞，卻很害羞。現在卻可以豁出去，不用理會別人的眼光，跟孫女一起跳舞，充滿活力，自己也年輕了。

c. 親子互動遊戲

親子互動遊戲要求彼此之間的身體接觸。遊戲過後，我們鼓勵家長與孩子擁抱，並說出欣賞的說話。其中一位高小的男孩子表現尷尬，但爸爸卻大大力擁他到懷裡，場面非常惹笑。根據香港錫安社會服務處《父母擁抱子女有助提升子女情緒管理》調查發現，父母「愛的抱抱」有助小朋友平復心情，放鬆情緒。其中「連續擁抱兩個星期，每日擁抱三次」，最能夠讓小朋友感到開心和甜蜜等正面情緒。亞洲人的社會比較內斂，很少透過擁抱表達關心與愛護，希望年輕的父母多透過擁抱向孩子表達愛。

家長很喜歡與孩子一同玩，小朋友亦然，看見在遊戲中他們展露直率的笑容，感覺溫馨。家長卻分享平日工作繁忙，放工回家主要檢查小朋友功課，了解學習進度，已沒有太多時間玩遊戲。期待家長放下手機，每天抽空與孩子聊天，玩遊戲，建立親密的親子關係。

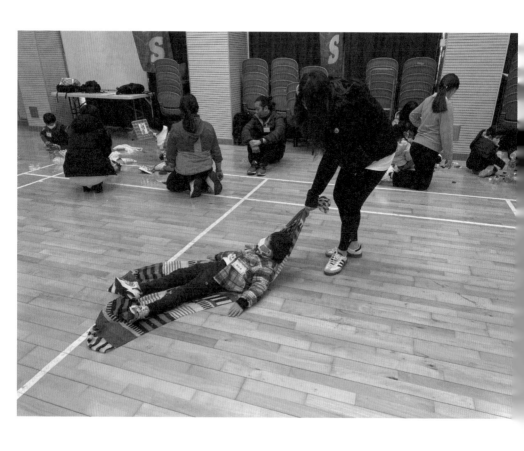

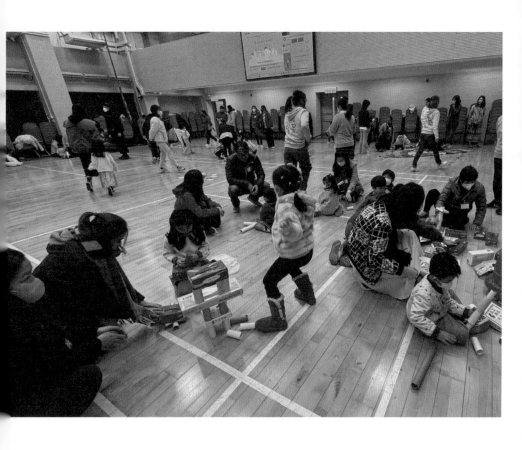

 ## 2. 提高家長對自由遊戲的認同

　　Dr. PLAY 團隊每當到不同幼稚園提供自由遊戲培訓的時候，我們很喜歡問老師及校長，在推行自由遊戲期間遇到的困難，他們的回應是家長往往有很大的阻力。很想在這裡與大家分享以下三點，提高家長對自由遊戲的認同。

a. 遊戲貶意

　　我們在過去二十多年推廣遊戲教育的過程中，起初的時候經常遇到困難，因為每當提到遊戲，大家只認為是兒嬉或無聊，完全沒有教育意義。每次培訓我也很喜歡問大家，你兒時玩遊戲，你的父母有甚麼反應？參加者多數會回答：「做完功課未？玩創你個心、唔好玩咁耐、勤有功戲無益。」這些一連串的回應也是負面的，在我們華人社會裡，遊戲往往等於不事生產，浪費時間。遊戲給人的感覺是兒嬉或無聊，更遑論與學術掛鈎。教育工作者必須讓家長理解海外已經有很多研究證明遊戲有助孩子腦部發展，以及認知、書寫、社交、大肌肉等成長。

b. 自主學習

根據教育局 2017 年的幼稚園教育指引，自由遊戲的最重要元素是由小朋友作主導，自發性地參與活動，包括戶外活動（例如：跑步、捉迷藏等）和室內活動（例如：玩玩具、畫畫等）。成年人不應對孩子的自由遊戲作任何限制或干預。在安全環境和情況下，家長應放手讓子女投入去玩。身為教育工作者，需要推行家校合作，讓家長先經驗自由遊戲的可貴之處，並理解當中的理念及對學生的益處，才能有效在學校及家庭推動自由遊戲的文化。

c. 持續性的家長自由遊戲培訓

我們曾為家長提供不同形式的遊戲培訓，及親子自由遊戲工作坊。當中介紹提議用少量物資或沒有物資的情況下玩遊戲，培訓完畢後，家長回應是不需要昂貴的玩具，也可以跟孩子玩個痛快。自由遊戲培訓讓家長了解自己的角色，如

何放手讓小朋友主導整個遊戲過程,在適當時候加入。從旁透過觀察,進一步了解孩子的遊戲行為。這些持續性的家長遊戲培訓,讓家長以第一身經驗自由遊戲的樂趣,反思這個模式對孩子的益處。我們曾到聖雅各福群會銅鑼灣幼稚園提供三次的家長自由遊戲培訓,梁碧珊校長再邀請家長在家裡繼續延伸自由遊戲,鼓勵家長拍片,並分享給學校。他們收到約五十條片,家長與孩子利用家中物料(例:衣夾、被單、尿片等)玩自由遊戲。我們更於 2023 年 6 月到香港教育大學幼教研討會 2023 分享經驗。

提高家長對自由遊戲的認同,需要由培訓開始。培訓讓家長先明白自由遊戲的定義、重要性及對孩子的益處等,當家長確信自由遊戲的理念,自然有助學校推廣自由遊戲。

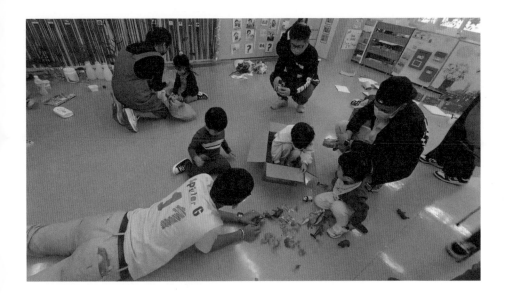

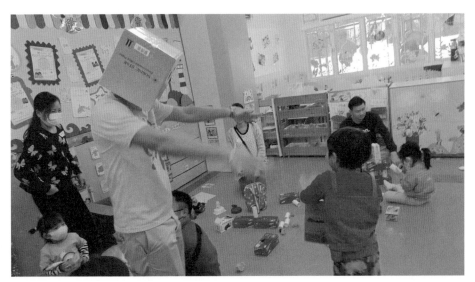

3. 安吉的家長由不認同到相信自由遊戲

a. 自由遊戲在安吉的發展

安吉遊戲倡導者程學琴主任分享，安吉遊戲在最初的階段經歷過不被家長認同的階段。安吉遊戲由最初老師介入，提供指導性遊戲開始，老師需要做大量的準備工作，甚至將工作帶到家中，到慢慢發展成不需太多準備工作的指導性遊戲，最後成為由小朋友主導的自由遊戲。家長由質疑到認同，經歷了差不多二十年的艱難日子。當筆者每次向老師播放安吉遊戲的影片，大家的第一個反應是：學生這樣自由奔放地玩，家長可能會因為擔心安全而拒絕。所以幼稚園在推動自由遊戲的時候，需要透過家長培訓教育家長自由遊戲的重要性。

b. 家長對自由遊戲態度的轉變

起初推動自由遊戲的時候，未得到家長認同，家長不明白自由遊戲對小朋友的益處。安吉的老師完全相信遊戲及小朋友可以從中學習溝通、解決問題、創意和決策等元素，這樣有助向家長解釋自由遊戲的重要性。

c. 當家長明白自由遊戲對孩子的重要性

　　每次在親子自由遊戲日，家長透過與孩子的互動，玩紙皮、玩絲巾這些看似簡單的物資都樂在其中。重要的是家長對自由遊戲持有「say yes」的態度，在過程中，配合孩子的提議，沒有拒絕，只有接納。孩子在這個氛圍下，享受與家長一同玩自由遊戲。曾有家長請孩子坐在絲巾上，拉著絲巾扮車子，孩子很喜歡這樣的玩法，一是因為平時在家很少會這樣玩，二是因為夠刺激。孩子天生愛玩，加上父母與他們一起天馬行空，好好享受親子關係。

d. 家長解說

　　親子自由遊戲日完結前 10 分鐘是解說時間，當家長經驗完這個過程，都會驚歎不用買昂貴玩具，原來簡單物資已經讓孩子玩得很開心。家長亦經驗了 say yes 對孩子的重要性。

 4. 家長在親子自由遊戲後的新發現

　　筆者早前到幼稚園與校長、家長及小朋友一起進行親子自由遊戲活動。以下是跟家長分享的內容重點：

a. 締造「say yes」環境

　　在自由遊戲的氛圍下，家長勒著舌頭，嘗試不 say no 之餘，更鼓勵小朋友去把天馬行空的想法在遊戲實踐出來。

　　家長們紛紛表示，原來起初不 say no 是不容易的，但慢慢發覺原來 say yes 的氣氛很快樂，也自省思考到大人也不希望其他人對自己 say no，否定自己。那麼自己又為何否定自己的孩子呢？

b. 激發運動行為

　　家長和小朋友在自由遊戲時段一同玩一同搬搬抬抬，家長們都大汗淋漓，可以想像小朋友在過程中有多大的運動量。Frost（2001）提到，自由遊戲可以增加兒童的敏捷性、平衡性、手眼協調能力和健康度，培養運動技能。自由遊戲比結構化的體育活動更能激發運動行為。

c. 轉化爭執時機學社交

　　自由遊戲的過程中，小朋友少不免會有爭物資、爭執叫喊的情況。在自由遊戲的環境下，有如成人社會的小縮影。當小朋友想爭取多點資源去營造自己喜歡的遊戲場景，他需要學習表達自己和其他人溝通。家長和老師從旁觀察及協助，這個珍貴的機會讓小朋友學習怎樣去與別人溝通協商，增強他們的社交能力。

d. 自由遊戲激發創意

　　有媽媽擔心自己兒子平時只經常玩一些重複性的遊戲，缺乏創意。筆者反問家長，小時候你喜歡看卡通片嗎？家長們大部分都說喜歡。有否發覺許多卡通片集都是重複的劇情呢？為甚麼我們小時候看得津津有味？

　　許多小朋友都喜歡一些重複性的事情。這並不代表他們沒有創意。反而在當中慢慢自己去調節，尋找不同的玩樂方式，發揮創意。自由遊戲容讓小朋友作主導，除非玩樂的方法非常危險，有受傷的風險，否則不需要擔心他們的玩樂方式。

e. 投入想像配合遊戲

當中發生了一個小插曲。自由遊戲時段剛開始的時候，有一位小妹妹拿著紙皮嚷著哭說：「這些垃圾不是玩具，我為甚麼沒有玩具玩？」

爸爸在旁束手無策。筆者走到小妹妹旁問：「可否起來坐在你的車子（紙皮）上？我們準備開車啦！」

小妹妹立即停止不再哭，我問她想去哪裡？她眼泛淚光卻立刻笑著說要去迪士尼，並指著房間最遠的角落。我邀請她爸爸與我一起拉著紙皮作她的人力車引擎！小妹妹玩得不亦樂乎！

父母對自由遊戲的態度，直接影響孩子對自由遊戲的投入程度，所以父母明白自由遊戲的重要性，對於在家推行自由遊戲有明顯的幫助。孩子如同海綿，當他們看見父母認同及投入，他們也會更起勁地玩。

自由遊戲實在對小孩子的學習和成長有許多的好處。希望更多的家校合作，讓小孩子在自由遊戲的氛圍中快樂成長。

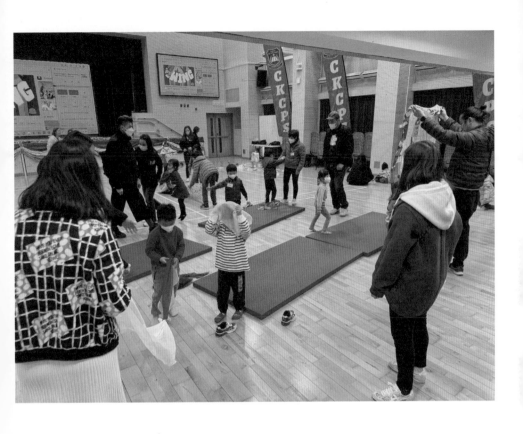

D. 學生方面

1. 因應學生需要調校活動

　　每一位學生都是獨特的，學生的需要各異，探討如何透過自由遊戲達到以下目標,包括:a.幼兒在遊戲中學習、b.能力差異幼兒的介入方法及 c.給予幼兒自由度的程度。

a. 幼兒在遊戲中學習

　　如何讓幼兒在遊戲中學習？設計場景及提升技能？在設計場景時,可將枱櫈儘量貼近牆壁,騰出更多空間,讓幼兒使用不同鬆散物資自由玩。在提升技能方面可以分為:智能發展、社交及情緒發展、語言發展、大肌肉發展、小肌肉發展及生活技能發展等。根據以上發展的方向,提供相應的鬆散物資,讓幼兒可以在自由遊戲時段選擇,從遊戲中學習。例:有幼兒拿著雪糕盒,扮作吃雪糕,筆者問幼兒有甚麼口味?在角色扮演中,透過對話和幻想力,提升幼兒語言及社交發展。因應學生需要調校學習目的、物資及玩法等。

b. 對能力差異幼兒的介入方法及技巧

　　自由遊戲對特殊需要的幼兒有獨特吸引之處,因為沒有特定規則及對錯,利用色彩鮮艷的鬆散物資、幼兒喜歡的物品、興趣或音樂,吸引特殊需要的幼兒注意力。幼兒可以天

馬行空地創作，老師亦可以作玩伴的角色，與幼兒互動。當中不一定有語言交流，因為「遊戲」是世界語言，不同能力的幼兒同樣可以互動及享受其中，真正達到共融的目的。

c. 與幼兒互動

每一次進行自由遊戲時，玩法與互動也不一樣。這就是自由遊戲的特別之處，筆者很珍惜每次跟孩子玩自由遊戲的時刻，刺激很多想法。老師在有需要的時候，可提供適量的提示，或透過與幼兒一起玩，讓幼兒觀察老師的玩法。

自由遊戲玩法千變萬化，筆者鼓勵老師可以記下這些經驗，與其他老師分享及交流，豐富自己的遊戲資料庫。

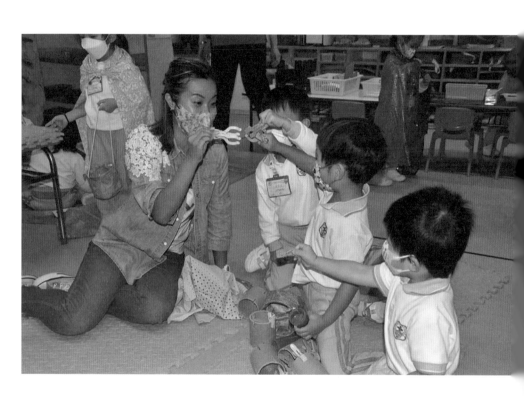

 ## 2. 自由遊戲與特殊需要兒童

　　特殊需要兒童在自由遊戲時段可以任意創作,不需要跟隨老師的遊戲規則,可以自由享受其中。

a. 提供機會

　　曾經在自由遊戲時段,老師問為何特殊需要小朋友喜歡用泵吹氣球,而且越吹越大?我想是因為平日老師或家長會為他們泵氣球,當兒童有機會自己泵氣球的時候,會享受將氣球泵脹的樂趣。

b. 情緒調節

　　根據 Peter Gary (Gary, 2011) 在文獻中提到,孩子管理自己的情緒和行為的能力,專家稱之為情緒調節,可能是遊戲太少的犧牲品,也是注意力缺陷多動障礙 (ADHD) 高發率的一個因素。孩子們在玩耍時學習如何調節恐懼、憤怒和其他情緒。這教他們如何在威脅和現實生活中保持情緒控制,是對抗多動症特徵的衝動、多動和缺乏情緒控制的強大抵消力量。家長常遇到孩子容易鬧情緒,在校或在家的自由遊戲時段有助兒童調節情緒。

c. 社交技能

　　自由遊戲提高 ADHD（多動症）兒童社交遊戲技能。遊戲沒有既定的玩法，反而令 ADHD 兒童可以自由地以自己方式玩，同時在過程中需要與其他人說話，提升社交技能。筆者曾與一位特殊需要學生互動，玩幻想遊戲（Fantasy Play），筆者將報紙捏成球狀，放在蘋果盒內說這是蘋果。他說這不是蘋果。我不斷說這是蘋果，還扮作吃蘋果，蘋果非常美味的動作。慢慢地，他接受這是蘋果的玩法。在互動過程中，筆者與這位學生的交流是珍貴的，我們在這段時間，彼此聯繫了。

d. 遊戲發展專注力

　　東華學院人文學院教授鄭佩華博士認為，不少疑似專注力不足及過度活躍症個案，只要在零至三歲透過遊戲發展專注力，基本上可以減少症狀：「專注去玩，都是一種技巧，早期開始培養，是可以提升。若兒童沒有在早年培養專注力，會容易有 ADHD 問題。」在自由遊戲時段，兒童選取自己有

興趣的區域，自己決定跟誰玩，自己決定如何玩，利用鬆散物資，透過遊戲發展專注力。

　　文獻顯示遊戲具有情緒調節、社交技能及發展專注力的作用，以兒童為主導的自由遊戲亦可以達到上述目標。希望更多家長明白自由遊戲的重要性，每天也可以花最少 30 分鐘跟孩子自由玩，發展他們調節情緒能力、社交技能及專注力。

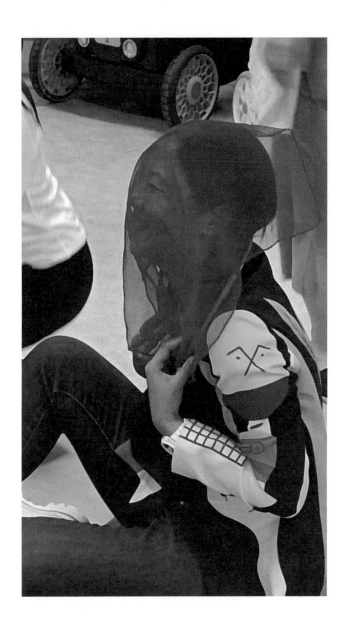

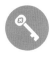

3. 遊戲中學習、能力差異幼兒的介入方法及 給予幼兒自由度的程度

老師們在實行自由遊戲的時候常遇到以下問題，包括：1. 幼兒在遊戲中學習、2. 能力差異幼兒的介入方法及 3. 給予幼兒自由度的程度。

1. 如何讓幼兒在遊戲中學習？（設計場景及提升技能）

老師在設計場景時，可將枱櫈儘量貼近牆壁，騰出更多空間，讓幼兒使用不同鬆散物資自由玩。在提升技能方面可以分為：智能發展、社交及情緒發展、語言發展、大肌肉發展、小肌肉發展及生活技能發展等。根據以上發展的方向，提供相應的鬆散物資，讓幼兒可以在自由遊戲時段選擇，從遊戲中學習。例：有幼兒拿著雪糕盒，扮作吃雪糕，筆者問幼兒有甚麼口味？在角色扮演中，透過對話、幻想力，提升幼兒語言及社交發展。

2. 對能力差異幼兒的介入方法及技巧

自由遊戲對特殊需要幼兒有獨特吸引之處，因為沒有特定規則及對錯，老師可以利用色彩鮮艷的鬆散物資、幼兒喜歡的物品、興趣或音樂，吸引特殊需要幼兒注意力。幼兒可以天馬行空地創作，老師亦可以作玩伴的角色，與幼兒互動，

當中不一定有語言交流，「遊戲」是世界語言，不同能力的幼兒同樣可以互動及享受其中。

3. 老師應提供多少自由度給幼兒

　　有老師曾問，應提供多少自由度給幼兒？在自由遊戲時段，如遇到幼兒不懂得如何玩？或感到沒興趣時，老師應如何處理？「老師應提供多少自由度給幼兒」這個問題，是假設老師擁有自由度，並需要在自由遊戲時提供給幼兒。但自由遊戲是一種體驗，根據幼稚園教育課程指引「自由遊戲是由幼兒的內在動機誘發的行為活動，著重幼兒自主、自由參與、不受成年人訂立的規則或預設目標所束縛的遊戲。」所以基本上實行自由遊戲時，老師不需要提供自由度給幼兒，反而在有需要的時候，老師可提供適量的提示或透過與幼兒一起玩，讓幼兒觀察老師的玩法。

　　每一次進行自由遊戲，玩法與互動也不一樣，這就是自由遊戲的特別之處。筆者很珍惜每次跟孩子玩自由遊戲的時刻，刺激我很多想法。鼓勵老師可以記下這些經驗，與其他老師分享及交流，豐富自己的遊戲資料庫。

E. 實行自由遊戲困難之處

 1. 實行自由遊戲困難之處：秩序管理

走進課室，看見物資四散在地上的混亂情景，仍能從容面對的老師，相信必定受過自由遊戲的培訓。老師在自由遊戲時段如何管理秩序、帶出學習成效、糾正幼兒錯誤行為，甚至處理混亂場面？

a. 兼顧學習成效

老師考慮幼兒玩自由遊戲時，如何同時兼顧學習成效？老師可以將教導幼兒的元素，在事前加入在遊戲規則內，例如：

i. 愛護同學──尊重同學的意願，如果想加入一起玩，要先詢問同學的意願，學習溝通；

ii. 愛護物資──要珍惜物資，不隨意損毀破壞物資；

iii. 聆聽老師指示──聆聽及跟隨老師指示；

iv. 完結時執拾清潔──老師在執拾前會播放清潔歌，提示學生執拾，還原課室。

幼兒在玩自由遊戲時，明白需要遵守以上規則。幼兒不只是隨意玩，而是邊玩邊學。

b. 糾正幼兒錯誤行為

　　當老師遇到幼兒不好的行為，分別有兩個處理方法：

i.　如果有即時的危險，老師需要立即制止，以免對他自己及其他同學造成傷害。

ii.　如果沒有即時危險，對較大的 K3（五歲學生）而言，老師可以在解說期間提出問題，讓學生作答。

　　曾有老師分享，當遇到幼兒不恰當的行為，解說時沒有針對他，而是當著所有學生作出暗示，那位小朋友亦留意到自己的行為有待改善，第二天便自己作出調整。當我們提供空間給學生學習，並相信他們，他們會慢慢成長。

c. 處理混亂場面

　　每次自由遊戲時段，都會看到物資四散的情景。這與日常整齊、有條理的課室不同，反差極大。

在自由遊戲的課室內，要等到整個時段完結，你才會看見這個混亂課室真實的景象。學習是一個過程，老師每天加上規則，學生慢慢會學習自理。例：當播放收拾的音樂，小小年紀的學生會迅速將所有物資收拾，並還原課室。當我們看見面前混亂和難以控制的場面，背後其實是容讓學生安全自由地玩、學習規則及培養自動自覺收拾的好習慣。

自由遊戲中的「自由」，是指自由地選取物資，自由地選擇跟誰玩，並自由地選擇玩甚麼。幼兒仍需要在自由遊戲時段遵守規則，老師可以有效地管理秩序。

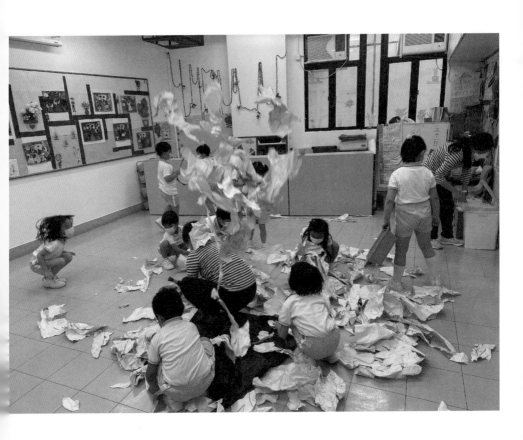

 ## 2. 實行自由遊戲困難之處：失控場面

實行自由遊戲其中一個令老師頭痛的地方是場面失控。老師擔心幼兒年紀太小，易造成混亂，甚至失控。

a. 幼兒自我控制能力不高？

N 班及 K1 的同學只有兩至三歲，學期初的時候，幼兒未完全掌握基本規矩，便要玩自由遊戲，會否令他們感到混亂？又或是他們的自我控制能力不高，擔心會失控？老師不妨由簡單一兩樣物料開始，自己先化身成為玩家，與幼兒一同玩。幼兒透過觀察，學習如何玩。每天有規律地玩自由遊戲，幼兒會慢慢掌握開始前及完結時須收拾的規則。

b. 難以控制場面

曾到一間學校做自由遊戲培訓，有老師回憶，有一次學生將手上的水果網搣成一粒粒，模仿落雪情景，在房間內飄雪。老師看見這個情況，第一個反應是：「我明天不會提供水果網。」因為看見地上佈滿生果網碎，想起了需要花很多時間執拾，還原課室便很頭痛。剛巧校長經過，便拿起一個廁紙筒，邀請幼兒將生果網碎放在廁紙筒內，模擬吃雪糕。幼兒吃得開心，校長也享受其中。老師驚訝校長有智慧地處

理了老師執拾的煩惱。我們不妨將執拾的責任交回給幼兒，讓他們養成清潔及執拾的好習慣，同時有效地控制場面。

c. 即時介入危險的失控場面

幼兒有時太興奮，將物資掉在地上或他人面前，容易釀成危險。「安全」永遠居於首位，當老師認為有不安全的情況，必須即時介入。如果物資散落在地上，雖然令課室看似混亂，但沒有危險的話，可以容許幼兒自由玩。

自由遊戲的秩序與規則，和平日課堂有所不同。自由遊戲課室看似混亂，但當鐘聲響起，在收拾時間，幼兒要學懂將物資放在原位。混亂的場面不一定代表失控，反而幼兒知道甚麼時候容許混亂，甚麼時候要將物資妥當放置，這些都是教育的一部分。

3. 實行自由遊戲困難之處：時間限制

老師在幼稚園實行自由遊戲時，經常會遇到時間限制的問題。面對密密麻麻的課程，每天如何抽出時間讓學生自由玩？

a. 密密麻麻的時間表

有些學校會在體能課時段進行自由遊戲，但在體能課程中，需要配合教育局的指引。如何可以在不干預學生玩自由遊戲的同時，平衡所需要學習的體能技巧是一個大難題。所以筆者不太提議在體能時間進行自由遊戲。每天 15 分鐘的真正自由遊戲時間，比在體能時段進行自由遊戲更佳。

b. 沒有足夠時間自由玩

有些學校靈活地運用時間進行自由遊戲，例如上課前或下課後。老師編配時間表，按指定時間可到不同課室進行自由遊戲。校長鼓勵老師在編配時間表的時候，儘量編排每天至少有 30 分鐘自由遊戲時間。

c. 時間不足

由於每天自由遊戲時間有限，老師需要額外耐心，去等待幼兒選擇做甚麼，這樣很容易會不其然地引導幼兒玩。

老師不妨在最初實行自由遊戲階段時，多一點耐性，等候幼兒，幼兒會慢慢地掌握甚麼是自由遊戲。一星期、一個月及至三個月後，你會驚訝幼兒無論拿起甚麼物料，也可以隨時隨地自由玩。

d. 自由遊戲是一個過程，幼兒需要時間去學習如何自由玩。

老師需要耐性和時間等候幼兒選擇跟誰玩，和玩甚麼。讓我們放下急促的腳步，提供空間及時間給幼兒慢慢享受自由遊戲。

4. 實行自由遊戲困難之處： 幼兒投入程度、應用及未達目標

Dr. PLAY 每次到不同幼稚園提供自由遊戲老師培訓時，都會先問老師們在實行自由遊戲時的困難。當中不乏：1. 不同年齡層幼兒應用，2. 幼兒投入程度及 3. 未能達到預期目的。

a. 不同年齡層幼兒應用

如何設計自由遊戲給不同年歲的幼兒？ N 班及 K1 的學生需要較多指示，了解如何玩不同物資。老師可先提供二至三款簡單物資，例如：紙巾盒、廁紙筒、畫紙等。紙巾盒與廁紙筒有特定形狀，他們可以由疊高開始，老師與他們一起玩，讓幼兒透過觀察，學習如何玩不同物資。K2 的幼兒懂得運用簡單的邏輯推理，來找出事情是怎樣發生和運作，玩耍時表現得更富創意。老師可以提供鬆散物資創作，例：布、紙皮、膠樽等，K2 的幼兒便可以為鬆散物資賦予意義，並進行創作。K3 學生理解成人的說話，可以運用語言作抽象的思維活動。他們可以用一塊布，扮作小船，亦可以用紙皮搭建成房屋。老師利用鬆散物資，例如：用過的包裝紙盒，K3 學生可以以幻想力創作成不同的場景。老師可以隨著幼兒的年齡而提供不同的物料及數量，幼兒會因為多玩自由遊戲，而慢慢明白不同物料的可塑性。

b. 幼兒投入程度

自由遊戲是一個過程，幼兒必須從中慢慢透過觀察，學習如何利用不同物資玩。老師是啟迪者及玩伴的角色，如遇到幼兒未能投入自由遊戲中，老師可以為幼兒提供有限度的遊戲點子，或以參加者身分幫助幼兒發揮想像，投入遊戲。

c. 未達預期目的

Dr. Win Win 很喜歡與幼兒玩自由遊戲。因為每一次的經驗都是獨特的。小孩子不會根據筆者設定的目的而玩，反而我們透過觀察，與他互動時，每次賦予新的意義，創作出不同的玩法。正如其中一個安吉教學理念是每天觀察和每天進步，老師與小孩一同成長。所以當我們要處理「未有達到預期目的」這問題時，要先定義甚麼是預期目的。是老師在自由遊戲之前，預先設立目的：希望幼兒以自己預計的方法玩？還是只要幼兒享受自由遊戲的過程，便已達到預期目的？如果是前者，相信在自由遊戲內，必定不能達到老師預期的目的。

幼兒每次玩的經驗都是獨特的，他們如何知道老師預期的目的呢？老師不妨放下預期的目的，與幼兒一同經驗，一同享受自由遊戲及一同成長。

實行自由遊戲時有不同程度上的困難，Dr. PLAY 嘗試集結大家所經驗的困難，並以文章形式在網頁及各親子平台提供可行的解決方法，並在培訓時分享經驗。Dr. PLAY 建立一個「自由遊戲培訓」的平台，讓各位幼稚園校長、老師可以彼此交流。

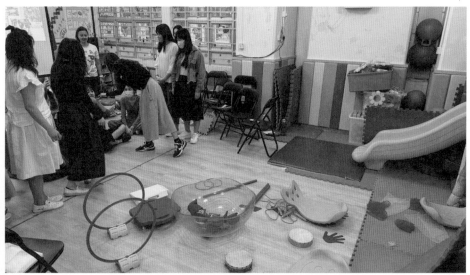

APPENDIX

附錄

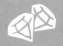

enlighten 亮
&fish 光

書　　　名：自由遊戲實用手冊
作　　　者：卓王詠詩
封面設計：Tsui@ShammerCS

出 版 社：亮光文化有限公司
　　　　　Enlighten & Fish Ltd
社　　　長：林慶儀
編　　　輯：亮光文化編輯部
內文設計：亮光文化設計部
地　　　址：新界火炭坳背灣街61-63號
　　　　　　盈力工業中心5樓10室
電　　　話：(852) 3621 0077
傳　　　真：(852) 3621 0277
電　　　郵：info@enlightenfish.com.hk
亮 創 店：www.signer.com.hk
面　　　書：www.facebook.com/enlightenfish

2024年7月初版

I S B N　978-988-8884-11-7
定　　　價：港幣$138

Yuen, F. C., & Shaw, S. M. (2003). Play: The reproduction and resistance of dominant gender ideologies. World Leisure, 45(2), 12-21.

李俊亮與黃婉萍（2011）。劇場的用家。香港：國際演藝評論家協會（香港分會）有限公司。

2017 年 的 幼 稚 園 教 育 指 引 https://www.edb.gov.hk/attachment/tc/curriculum-development/major-level-of-edu/preprimary/KGECG-TC-2017.pdf

許芳菊（2008）玩為甚麼這麼重要？親子天下雜誌 1 期 https://www.parenting.com.tw/article/5047820

0 至 3 歲遊戲培養專注 減少過度活躍傾向 https://events.ohpama.com/78650/%E8%A6%AA%E5%AD%90%E5%A5%BD%E5%8E%BB%E8%99%95/%E5%AE%A4%E5%85%A7%E6%B4%BB%E5%8B%95/%e3%80%90%e5%ac%b0%e5%b9%bc%e5%85%92%e9%83%bd%e8%a6%81free-play%e3%80%910%e8%87%b3%e6%ad%b2%e9%81%8a%e6%88%b2%e5%9f%b9%e9%a4%8a%e5%b0%88%e6%b3%a8-%e6%b8%9b%e5%b0%91%e9%81%8e%e5%ba%a6%e6%b4%bb/#page3
https://parents.hsin-yi.org.tw/Topic/Index/23?TopicID=1113

可嘉‧潘札爾（2019）《芬蘭幸福超能力！希甦 SISU- 芬蘭人的幸福生活法則，喚醒你的勇氣、復原力與幸福感》台北市：城邦文化事業股份有限公司。

樺澤紫苑（2020）最高學以致用法──讓學生發揮最大成果的輸出大全，春天出版國際文化有限公司。

周玉秀（2000）國立臺北師範學院學報，第十三期（八十九年六月）91-120 國立臺北師範學院 91 從幼稚園法到兒童日托機構法──德國十四足歲以下兒童的安親教育政策。

劉育中（2000）對話、遊戲與教育──高達美與德希達之對比研究。國立政治大學教育研究所碩士論文。

錫安社會服務處《父母擁抱子女有助提升子女情緒管理》調查（2018 年 11 月至 2019 年 6 月）。

參考資料

Chick, G. E. (1984). The cross-cultural study of games. Exercise and Sport Sciences Reviews, 12, 307-337.

Copple,C.,& S. Bredekamp. (2006). Basic of Developmentally Appropriate Practice: An instruction for Teachers of Children 3 to 6. Washington, DC: NAEYC

Cooney, M.H., & Sha, J. (1999). Play in the day of Qiaoqiao: A Chinese perspective. Child Study Journal, 29(2), 97-111.

Culin, S. (1898). American Indian games. American Folklore Society, 11, 245-252

Frost, J. L. (1992). Play and Playscapes. Albany, N.Y. : Delmar Publishers.

Gray, P. (2011) The decline of play and the rise of psychopathology in children and adolescents. American Journal of Play. 2011;3(4):443-463.

Hendricks, B. E. (2001). Designing for play. Aldershot, UK: Ashgate Publishing Ltd.

Holmes, M. (2008). Students and teachers of the new China : thirteen interviews. Jefferson, North Carolina, and London: McFarland & Company, Inc, Publishers.

Huizinga, J. (1949). Homo ludens: A study of the play-element in culture. Boston, MA: The Beacon Press.

Levy, J. (1978). Play behavior. New York, NY: John Wiley & Sons.

Miller, N. P., & Robinson, D. M. (1963). The leisure age: Its challenge to recreation. Belmont, CA: Wadsworth Publishing.

Pan, H. L. W. (1994). Children's Play in Taiwan. In Roopnarine, Jaipaul L., James E.Johnson, and Frank H. Hooper, (Eds.), Children's Play in Diverse Cultures.SUNY Series in Children's Play in Society (pp. 31-38). Albany: State University of New York.

Roberts, J. M., Arth, M. J., & Bush, R. R. (1959). Games in culture. American Anthropologist, 61(4), 597-605.

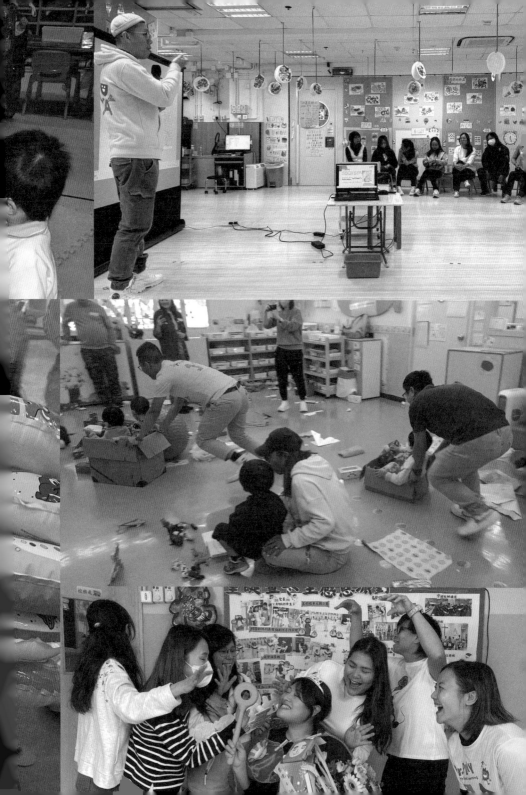

香港聖公會聖西門良景幼兒學校及
香港聖公會聖西門大興幼兒學校

歡樂創意幼稚園

善一堂逸東幼稚園

香港聖公會聖西門大興幼兒學校

香港聖公會聖西門良景幼兒學校

保良局李俊駒伉儷幼稚園暨幼兒園

嶺南幼稚園（小西灣）

青衣商會幼稚園

保良局蝴蝶灣幼稚園暨幼兒園

合一堂陳伯宏紀念幼稚園幼兒園

聖雅各福群會麥潔蓮幼稚園

聖公會聖尼哥拉幼兒學校

保良局慧研雅集幼稚園暨幼兒園

駿發花園浸信會幼兒學校

聖雅各福群會寶翠園幼稚園

聖雅各福群會銅鑼灣幼稚園

聖雅各福群會麥潔蓮幼稚園

西貢校長會

基督教香港崇真堂安仁幼兒學校

基督教香港崇真堂安康幼兒學校

基督教香港崇真會安基幼兒學校

基督教崇真會安強幼兒學校

基督教崇真會安怡幼兒學校

東華三院香港華都獅子會幼稚園

元朗信義會生命幼稚園

嶺南幼稚園（小西灣）

歡樂創意幼稚園

迦南幼稚園（景峰花園）

路德會愛心幼稚園

善一堂逸東幼稚園

德貞幼稚園

中華基督教會元朗堂周宋主愛幼兒園

恆安浸信會幼兒學校

浸信會幼兒學校

救世軍中原慈善基金油塘幼稚園

青衣商會幼稚園

青衣商會石蔭幼稚園

曾參與自由遊戲培訓學校名單 （排名不分先後）

遵道幼稚園
主蔭幼稚園
基督教神召會合一堂幼稚園
浸信會培理學校
基督教宣道會錦綉幼稚園
啟思幼稚園（帝堡城）
啟思幼稚園（馬灣）
柴灣浸信會學前教育中心呂明才幼稚園
花園大廈浸信會幼兒學校
保良局李俊駒伉儷幼稚園暨幼兒園
恆安浸信會幼兒學校
基督教海面傳道會仁愛幼稚園（幼兒園）
香港保護兒童會胡好幼兒學校
香港保護兒童會砵蘭街幼兒學校
香港基督教服務處李鄭屋幼兒學校
香港基督教服務處時代幼兒學校
香港聖公會聖西門大興幼兒學校
香港聖公會聖西門良景幼兒學校
香港聖公會基愛幼兒學校
香港聖公會聖基道幼兒園（葵涌）
香港聖公會聖尼哥拉幼兒學校
保良局蝴蝶灣幼稚園暨幼兒園
保良局鄭關巧妍幼稚園暨幼兒園
保良局蔡繼有幼稚園
保良局方譚遠良幼稚園

c. 訓練表達及社交能力

　　自由遊戲，不一定只與自己玩，也鼓勵與其他同學一起玩。如果有同學想加入自由遊戲，必須徵得同意，孩子需要分享遊戲方法，過程中訓練孩子表達及社交能力。

　　自由遊戲可以幫助孩子培養決策力、提升創意、解難能力及訓練表達和社交能力。這是未來主人翁的重要能力。「自由遊戲對考 DSE 有沒有幫助？」在 AI 盛行的年代，知識隨處可以在網上找到，只要問 Chat GPT 一個簡單問題，它可以寫超過 1000 字的回應。但人的創意、解難及表達能力卻極為重要。究竟十至二十年後是否仍以 DSE 去評核學生，成為入大學的門檻？這答案沒有人知道。反而我們要問：我們的社會在十至二十年後需要甚麼的人才？正如以色列的教育強調，不是教學生知識，而是教他們如何學習。因為知識是無窮無盡，認識學習的方法才是長遠之策。

自由遊戲反思——
自由遊戲對考 DSE（公開考試）有沒有幫助？

曾有家長在培訓時問：「自由遊戲對考 DSE 有沒有幫助？」回答這問題之前，首先要了解自由遊戲對孩子有甚麼益處？

a. 培養決策力

自由遊戲沒有特定的玩法，孩子可以選擇任何鬆散物資玩、與誰玩、如何玩等。現今的孩子經常在父母為他們設定的時間表下生活，很少有自主決定的機會。透過自由遊戲，從小學習根據自己意願和喜好作決定。

b. 提升創意及解難能力

家長經常分享，孩子很容易發脾氣，遇到不如意或未能即時滿足的要求便會大發雷霆。自由遊戲其中一個目的是孩子可以運用鬆散物資自由創作，如未有足夠材料，可以以鬆散物資代替。一樣的鬆散物資，在十個人手上，可能會有十種不同的玩法。孩子不會因沒有足夠的物資而發脾氣，反而透過創意，在有限的資源上加以發揮，提升解難能力。